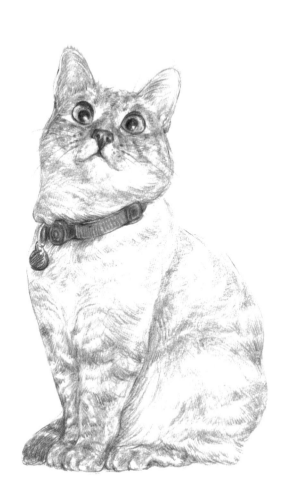

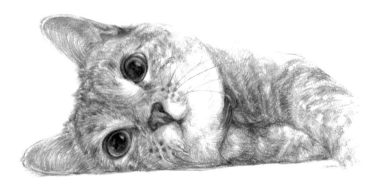

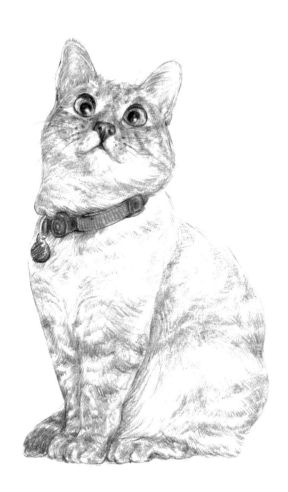

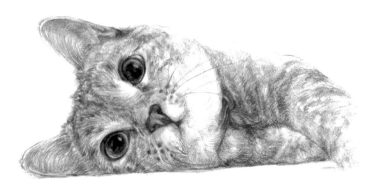

I am Nala

百萬人氣貓與插畫家的浪漫邂逅，
教你精湛的繪貓技法

@ SUNRISE-J
文靜 著

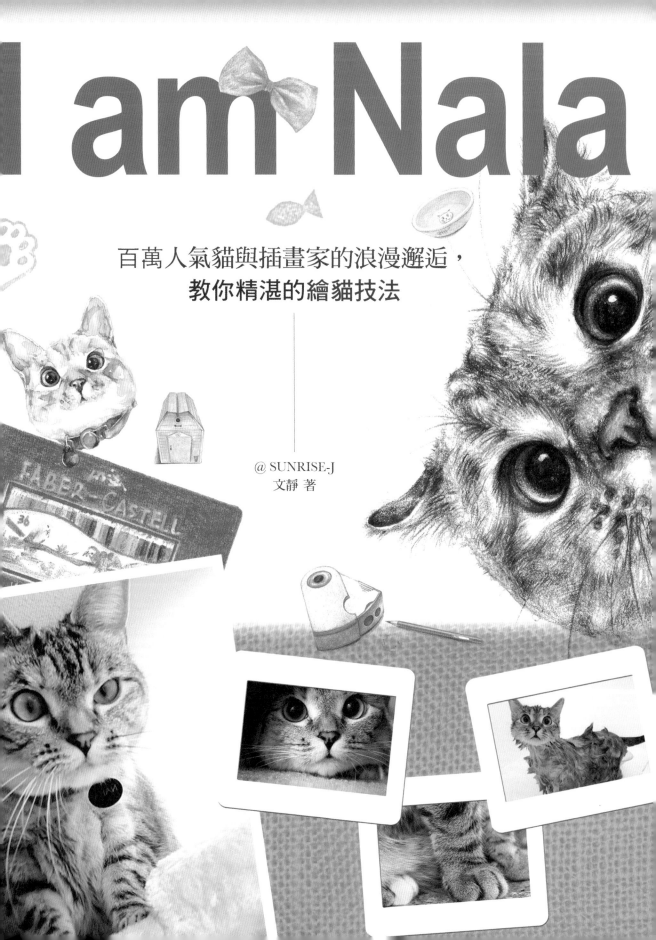

前言：關於 Nala 貓

Nala 是一隻虎斑暹羅貓，誕生於一個由於主人家裡的貓咪太多而無法繼續照顧下去的家庭，於是 Nala 離開了出生的地方，被送往動物救助站。我們無法知道救助站裡其他貓咪的情況，因為我們領養 Nala 時，她是剩下的最後一隻。當然那時候的 Nala 還不是 Nala，只是一隻五、六個月大，在動物救助站裡默默無聞的小貓。有一天，我和我的朋友計畫去領養一隻小貓，在找尋一番之後，我的朋友找到了她想要領養的貓咪，而我則選擇了 Nala。那是我們第一次的相遇，Nala 舔了我的臉，似乎知道自己即將被帶回家。

如果沒有那天的故事，也就不會有今天的 Nala，雖然當時我沒有完全準備好領養一隻貓咪，但是當我看到她時，大概覺得這就是命運的安排吧！把她帶回家後，如所有的貓咪主人所瞭解的那樣，一隻剛從動物救助站領養回來的貓咪，是十分需要被照顧的，牠們可能會有呼吸或感染問題。你們可以想像得到，當時的小 Nala，一邊走路一邊打噴嚏，雖然很可愛，但是也鬱鬱寡歡。在藥物和愛心的雙重照料下，Nala 100% 痊癒了，茁壯成長成一隻大貓，只是不知道為何她的腿沒有成長太多。

當初在 instagram 上傳 Nala 的照片，是為了跟家人和朋友一起分享這隻可愛的貓咪，我從來沒有預想到會有這麼多粉絲！現在有了你們的關注，我們想跟大家分享一個關於動物救助站的不幸事實：小貓小狗們都很無助，必須依賴人類夥伴的照顧。在動物救助站裡，75% 的小動物們由於過度繁殖而被人道毀滅，所以給你們的寵物做絕育手術是非常重要的。另一個令人不安的事實是，有些人只是剛開始會照顧他們的小動物，過一段時間厭倦後就置之不理了。如果你只是因為覺得牠們可愛，而去領養一隻小貓或小狗，請三思；如果你已經準備好照顧好牠們一輩子，並且給牠們一個溫暖開心的家，請立刻行動吧！

Nala 主人：Varisiri Methachittiphan
美籍泰國人　現居美國

Nala Cat 的 Facebook：I am Nala
Nala Cat 的 Instagram ID: nala cat

本書由 Nala 主人 Varisiri Methachittiphan 女士獨家授權於插畫家文靜（SUNRISE-J）繪畫專屬權，並經由湖北美術出版社獨家授權於信實文化行銷有限公司（華滋出版）出版中文繁體字版本。

I am Nala

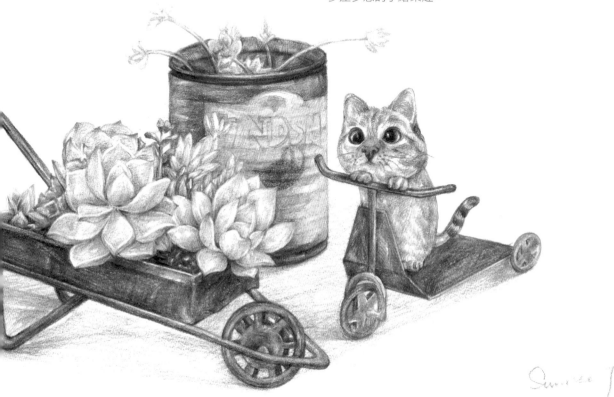

Part. 1

Na 言 La 語

大千世界呈現在貓的視野裡，會是怎樣的一番驚天動地？Nala 眼中的浮世繪，小貓咪的大智慧。嬉笑怒罵，皆成文章。一言一語，即是風景。

Sanrise-J

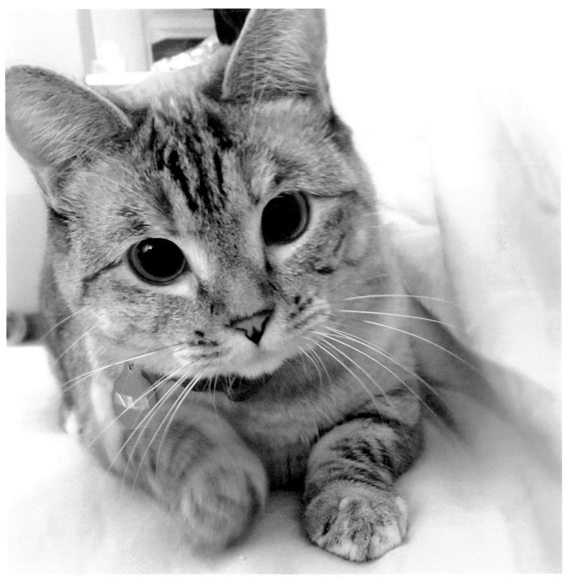

事情的含金量取決於做事情的人。生活中的體悟像海綿裡的水，你能吸多少就吸多少。又像三棱鏡，折射出的光芒取決於你看問題的視角和內心的光線。在細微點滴裡打磨生活的觸角，你可以感受到自己被豐富。

我是一隻愛思考的喵，上帝估計已經笑死了。

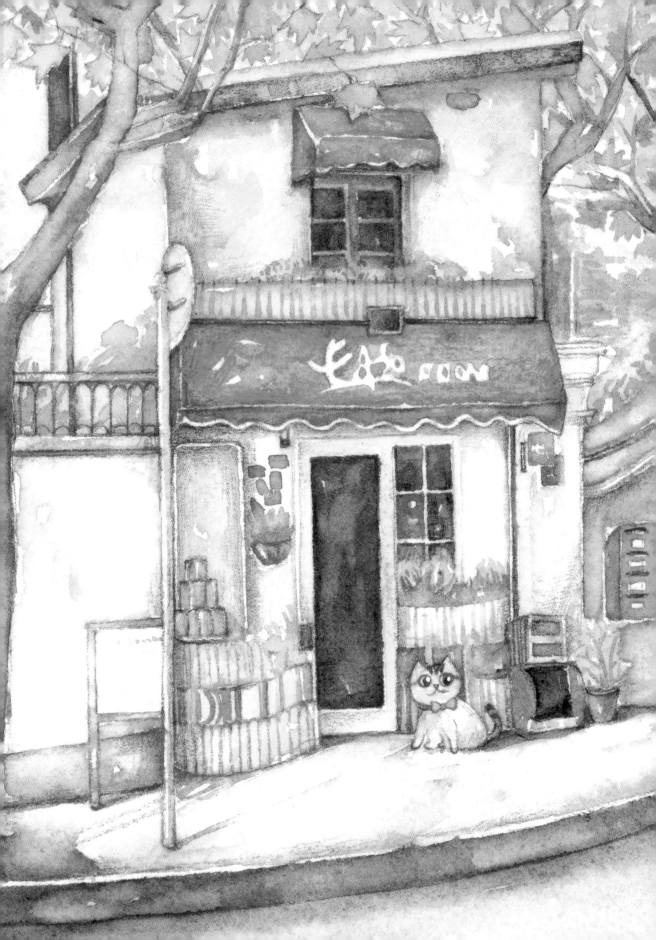

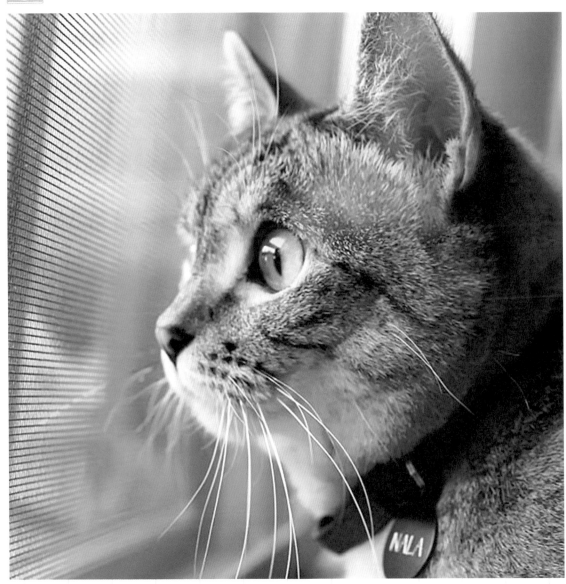

餓是人類生存的原動力,是貓類哲學的永恆命題。所有的問題都會在餓的時候格外突兀,又會在吃飽了之後蕩然無存。沒有飯吃肯定是大問題,但選擇太多也不一定沒問題。所以世界上的問題是不是大體可以歸為兩類:

你餓了嗎?你撐的吧?

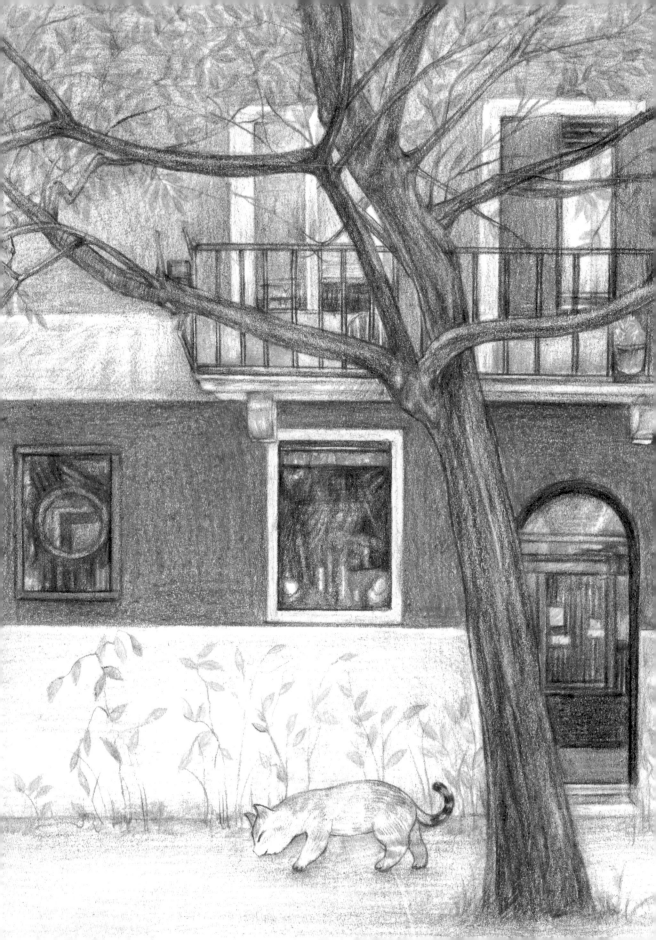

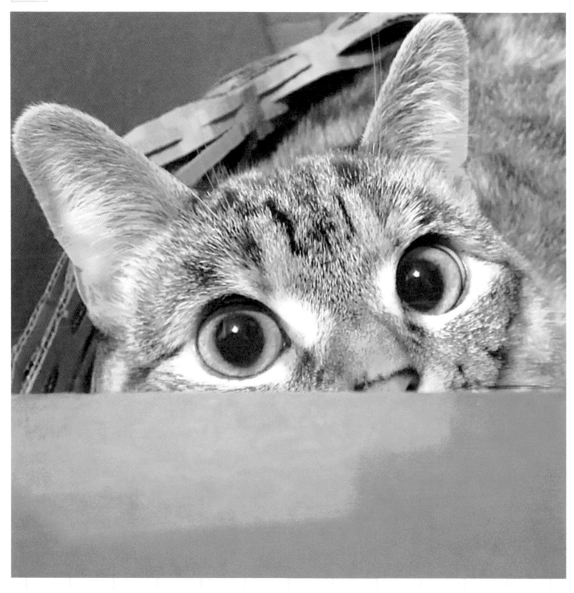

人們最初都在以夢之名，攥緊手頭的機會庸庸碌碌，失望堆疊著希望，垂頭喪氣緊接著歡天喜地。只有被疲憊感裏挾，才能換來一夜安眠。可日子久了，大多數人漸漸把自己的夢想丟了，變成了城市裡的行色匆匆的人，只是在地鐵呼嘯而過的涼風裡，恍然聽見夢想遠去的歎息。

其實做一隻普通的貓也挺好的，吃飯，曬太陽，打盹兒。
日日如常，平安喜樂。

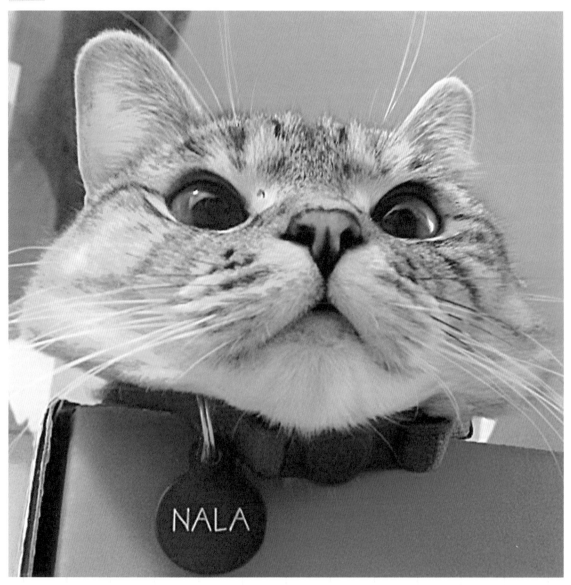

讓自己開心是每天都要玩的遊戲，能讓自己幸福就是最大的智慧，何必要活在別人的目光下或者評論裡。不要因為別人的熱心評論和建議改變自己的心意，不應該以「我是為你好」而剝奪我們自己為自己好的權利。

生活是自己的自助餐，別人憑什麼動筷子？
不然你來幫我抓老鼠啊！ You can you up!

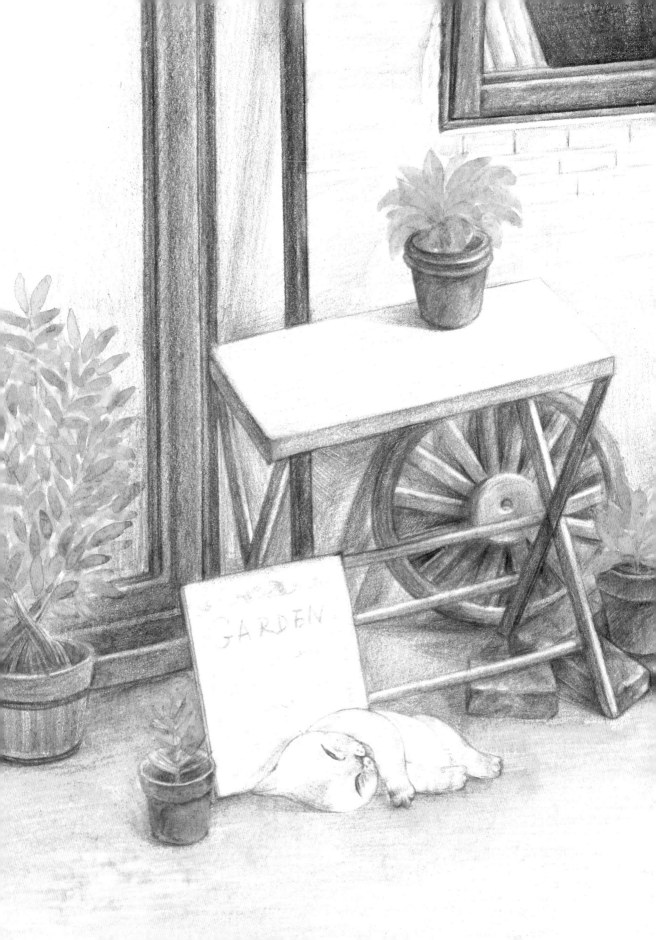

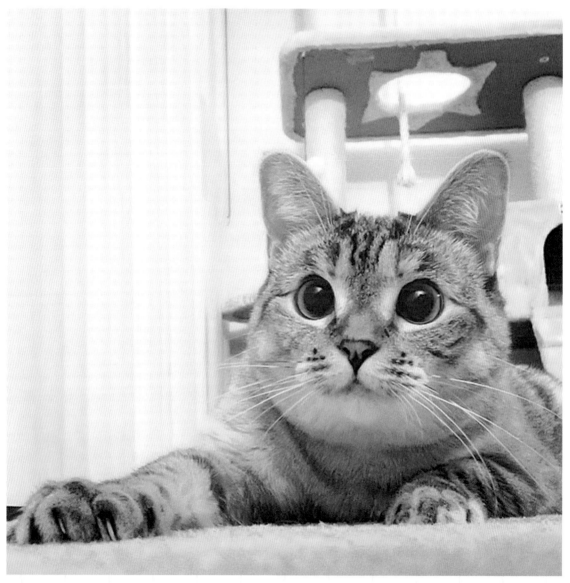

「不想做」還是「不敢做」常常只有一念之差，人總是傾向於權衡完了利弊得失、時間、機會、成本之後，選擇較為輕鬆簡單的選項。

輕鬆不累，就幸福萬歲，無非是一個普通人與生活的和解。

我立志做一隻不抓老鼠的懶貓，卻覬覦別人家的貓捕獲的獵物，在絕不折騰和蠢蠢欲動之間徘徊著，無非是一隻平凡的貓的生活選擇。

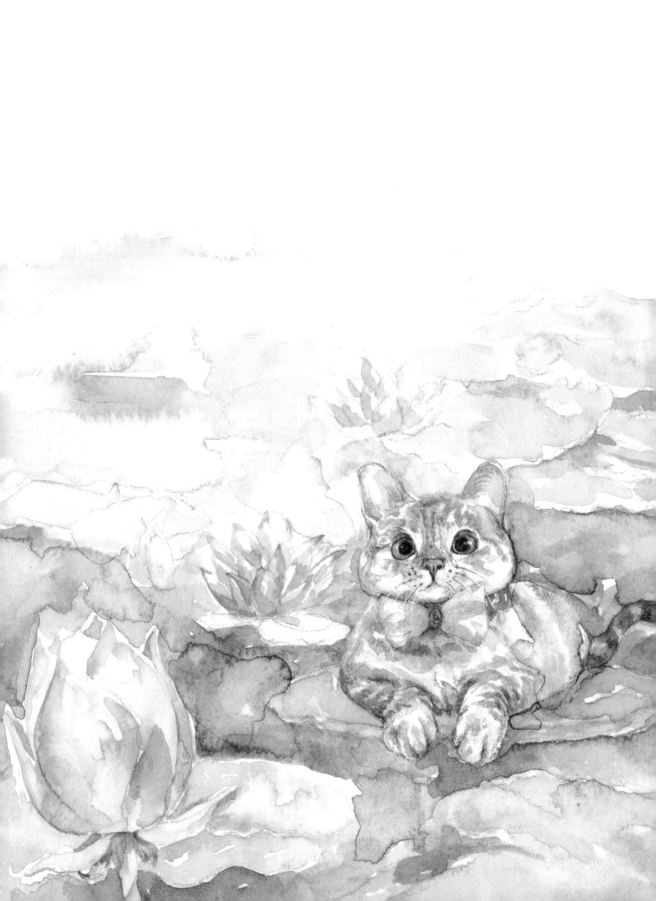

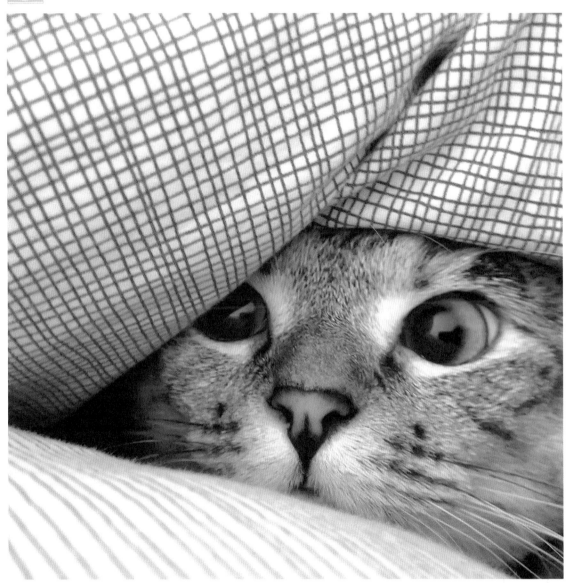

無數的心情和狀態背後都有一個被放大了的「我」字。其實很多時候,把「我」寫小一點,多做點事,少一些無病呻吟,不把自己的喜怒哀樂陳列在朋友圈供人檢閱,你的世界會變得清爽透亮起來。被別人的無心點讚綁架是一件多麼愚蠢透頂的事情。

主人,別刷朋友圈了,給我弄點吃的好嗎?帶我出去覓食也行啊!

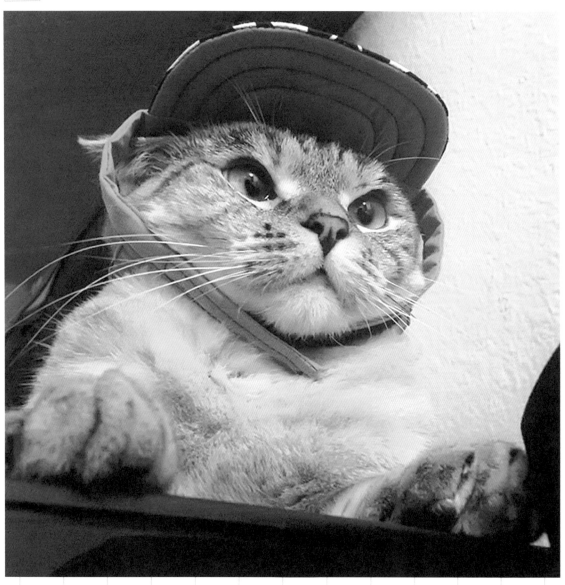

我們有的時候不得不讓別人失望，即使是最親愛的人，我們也不能按照他們期待的方式活著。不能為了他們的希望，做自己不喜歡的事，變成自己不想成為的人。

當主人想把我培養成一隻威風凜凜的黑貓警長，我只能英勇無畏地先把自己吃胖。

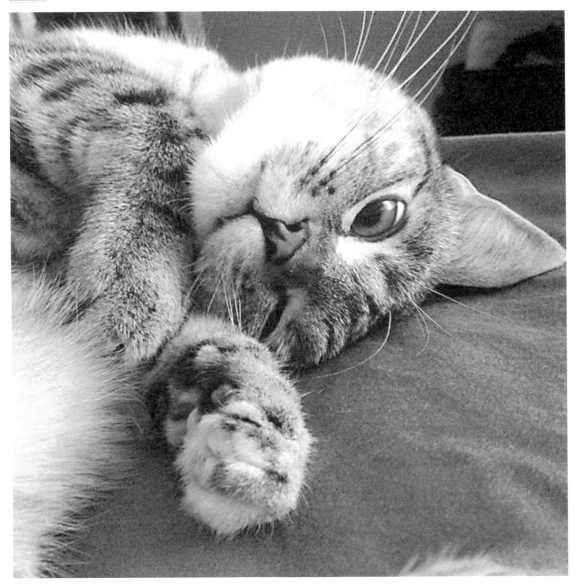

關於喜歡做什麼這個嚴肅的問題我只思考了一半，就是我不喜歡做什麼。一直在做排除法確實太笨了，但除了自己一項項嘗試、全情投入，心情好像雲霄飛車一樣上上下下地狂喜或沮喪，我實在是找不到更好的方法來找尋我最喜愛的那條烤魚了！

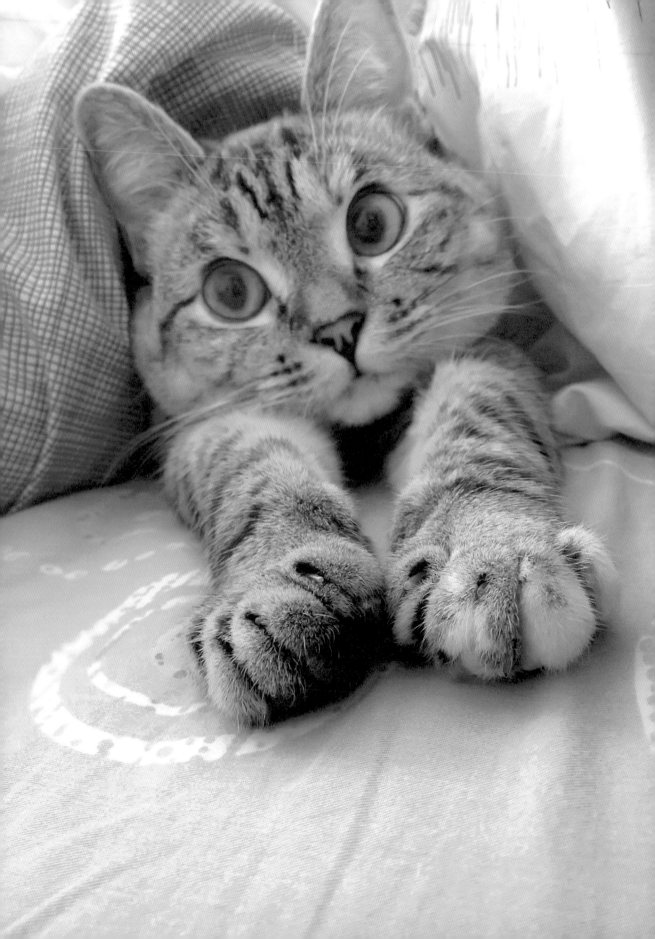

人類每天忙忙碌碌都在追求些什麼？說不定只是
為了滿足自己的欲望而已。
在主人疲憊的時候，我會默默送上我柔軟的爪子。

你知道，矯情的安慰最煩人了，就像是朋友圈沒
心沒肺的點讚，往往比冷漠更令人煩躁。

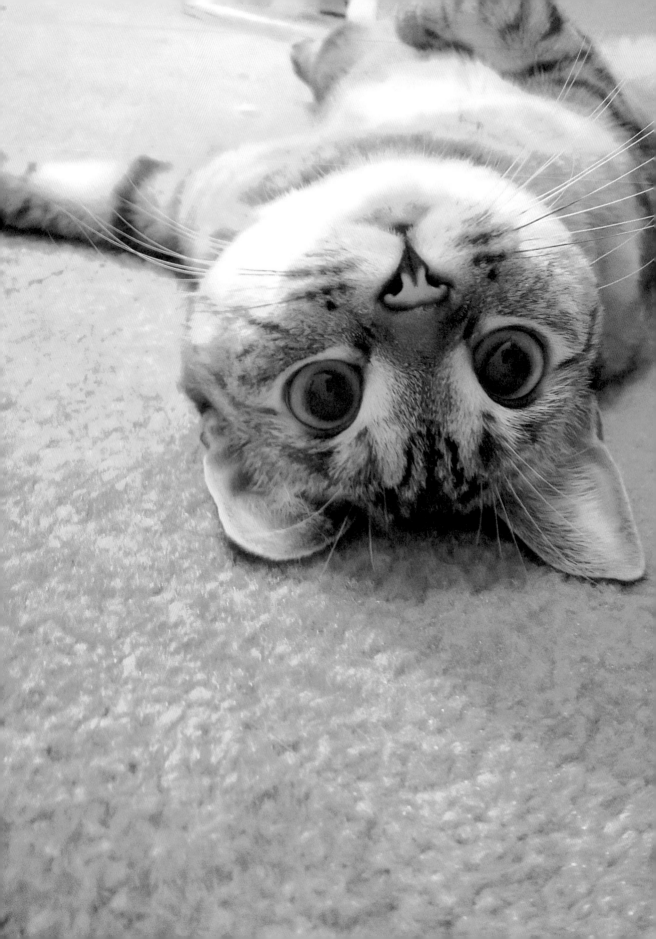

找越多的事情把時間塞滿，真的就充實了嗎？
為什麼不把時間浪費在喜歡的人和事情上呢？

找到自己的節拍很重要，從容不迫地享受生活裡
的每一個狀態。我只想，專心吃魚，好好長肉。

Sunrise-J

春日沉澱，
願才華不浪費，潛力被挖掘。
努力著的每一天都是好日子。

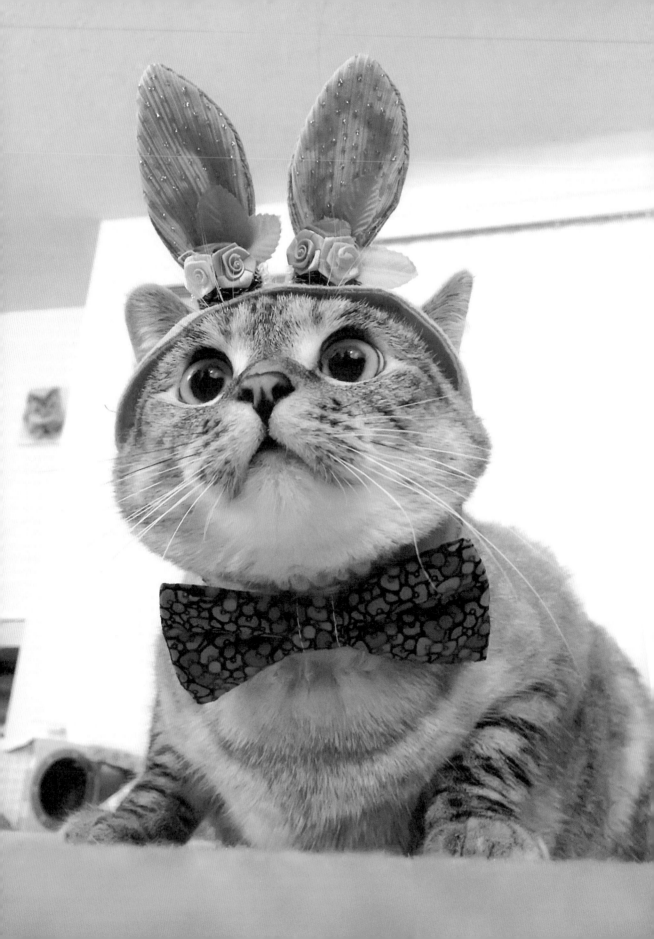

打破自我是為了新的重組，我可能要
犧牲一些自我的東西，但打破這些是
為了在今後更好地重組。

當我跳出 comfort zone 去抓老鼠，我知
道自己將變成一隻勤勞勇敢的小貓咪。

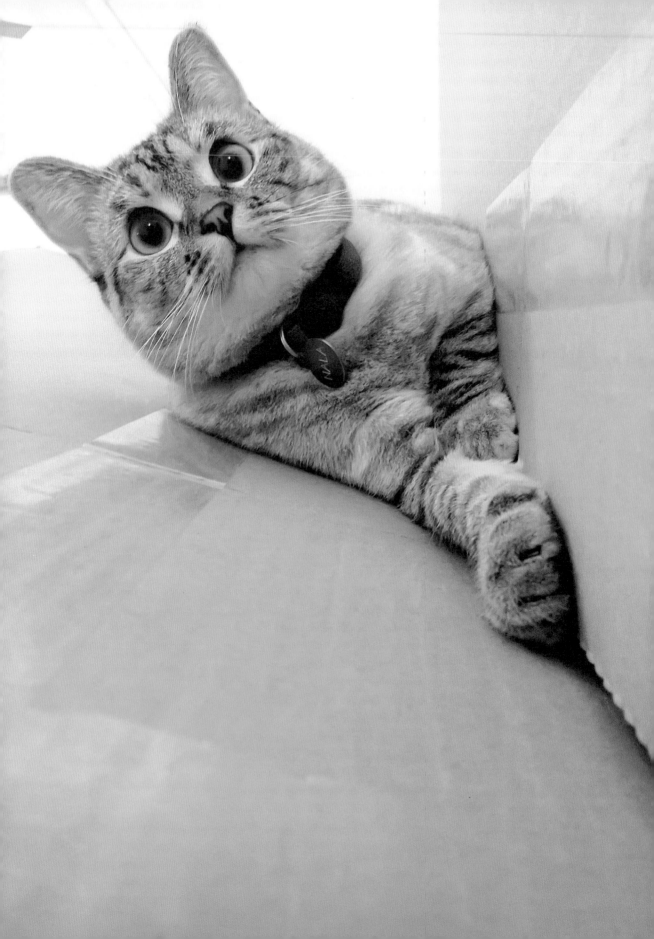

我討厭那種怕被他人看穿、卻又對
著別人問這問那的人，像極了一臺
榨汁機，別人的生活是他們最好的
八卦，榨出來就可以兌果汁喝。

對了，主人打了多長時間的電話了？
難道又看上誰啦？
長得帥不帥？

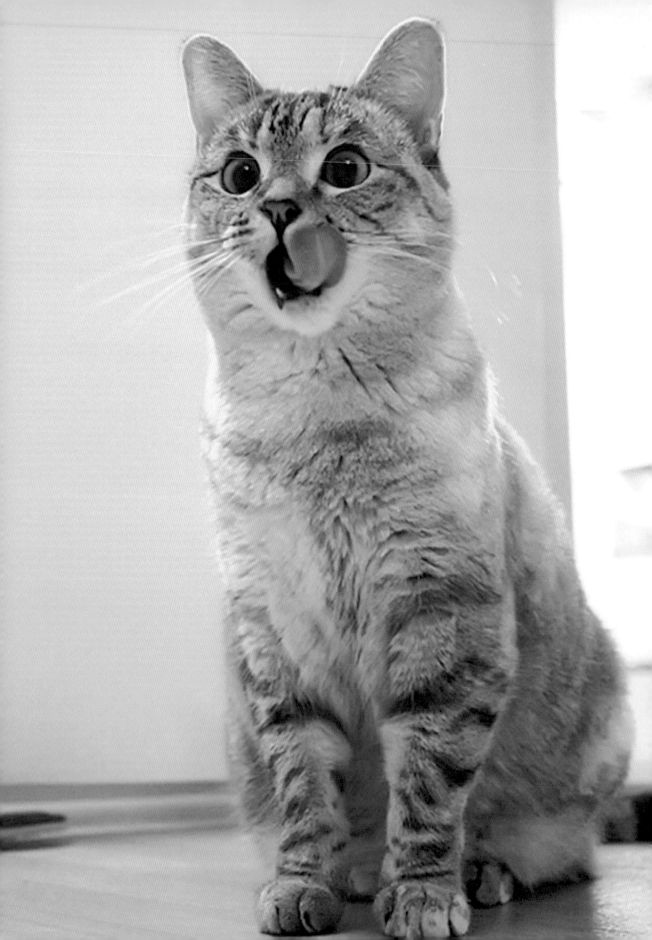

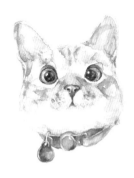

人為什麼總是有那麼強烈的好奇心和窺私癖？越是親密的人越希望分享彼此間的祕密。其實你無需知道自己沒必要知道的東西。放了太多祕密在肚子裡，何處才能放置真正有意義的東西呢？

比如，我的烤魚。

2

Na 國彩繪

在 Nala 的國度，你可以是一切
的締造者。
從五官到肉爪，一點一滴勾勒出
喵星人的王國。
拿起色鉛筆，描繪出你心目中的
Nala 吧！

Sunrise-J

A. SUNRISE-J 的 繪畫工具

自動鉛筆、彩色鉛筆、削筆器、橡皮擦是本書使用到的四種繪畫工具。色鉛筆的顏色組合會因品牌不同而有所區別，可依據自己的喜好及繪畫的具體要求選擇適合自己的彩色鉛筆。本書使用的是市面上常見的輝柏嘉（Faber-Castell）36 色水溶性彩色鉛筆，除了美術用品專賣店外，也可以在網上購買，價格也相對實惠。但要注意正品的選擇，仿造的山寨版筆芯黏合劑過多，會導致上色較為吃力，畫出來的色相也不夠準確。

下面我列舉了個人經常使用到的繪畫工具，並一一介紹其特點與使用心得供大家參考。

【畫紙】

儘量選擇偏厚一點且紋理較細膩的紙張，偏薄的紙不僅容易畫傷，而且不易上色。畫彩色鉛筆的紙紋理不能太粗糙，否則影響後期深入，無法刻畫細節。我習慣使用的紙張品牌有「康頌巴比松」（CANSON）、「阿詩」（AEHES）等。我嘗試過使用水彩紙的反面來畫彩色鉛筆，效果也不錯，在紙張的選擇上應多嘗試，記住，最適合你的就好。

【白色水粉顏料和勾線筆】

勾線筆可以勾勒出細膩而流暢的線條，白色水粉畫顏料又具有非常好的覆蓋能力，因此我常常用來勾勒貓咪的鬍鬚，在這本書中我用的是「馬利牌」管狀水粉顏料。提醒大家：水粉顏料畢竟是用水進行調和的繪畫媒介，一定要等畫面完全乾透才可進行下一步。

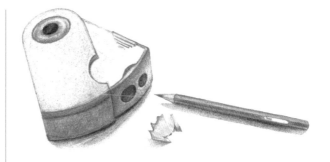

【自動鉛筆】

【削筆器】

色鉛筆的筆芯較軟，用削筆器削鉛筆是最安全且最省事的一種做法。當然，如果你有足夠的耐心和實力，用工具刀削出你想要的筆尖效果是再好不過的了。

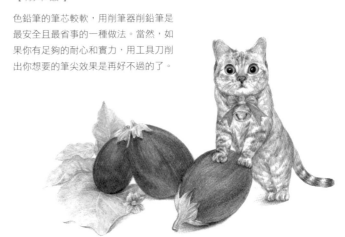

【橡皮擦】

因為彩色鉛筆比較難擦乾淨，所以儘量選擇不傷紙面和不會留下太多殘渣的橡皮擦。推薦大家一款輝柏嘉的藍色橡皮擦，很好使用。

【高光筆】

顧名思義就是點亮光的筆，其具有良好的覆蓋力。一般畫眼珠亮光的部分多半是採用留白的，但是有時候當眼珠位置沒有畫準，彩色鉛筆又不易擦掉時，高光筆就能派上用場！同時，高光筆還是很好的修改工具，當有局部畫錯或不理想時，就可以使用它進行覆蓋。注意哦，高光筆只適合做局部修改時使用，不適合大面積修改！

【輝柏嘉紅鐵盒 36 色水溶性彩色鉛筆】

這是我目前最常使用到的一種彩色鉛筆，本書的所有作品也都是使用這款。紅盒的色彩相對比較明亮，並且筆芯的軟硬度適中，非常適合刻畫細線，當然主要是我個人習慣了這個牌子的特性。顏色上鐵盒裝的 36 色完全夠用，對初學者而言，這盒彩色鉛筆是比較好的選擇。在作品保存方面建議使用定畫液。

【輝柏嘉藍鐵盒學院級 36 色水溶性彩色鉛筆】

輝柏嘉有藍盒、綠盒和紅盒三種包裝。從價位上來講，藍盒比紅盒貴，比綠盒便宜，其顏色相對紅盒來說更濃郁，筆芯比紅盒硬，水溶效果比紅盒好，顏色相對透明，價格上的差異也正是水溶效果上的區別。在外形上，筆桿上有浮點，手感非常好。結論是如果你喜歡水溶可使用這一款，如果不經常水溶，那麼紅盒就夠用了。

【輝柏嘉綠鐵盒專家級 60 色非水溶彩色鉛筆】

在三盒中，綠盒無論是筆桿還是筆芯都比紅盒和藍盒要粗，筆芯非常的硬（曾經不小心摔過幾次筆頭都完好無損），價格也比紅盒和藍盒貴上好幾倍。從顏色上來講，可以與紅盒進行互補，有很多灰色系可以使用，在畫過渡的局部時非常有幫助。

【捷克酷喜樂水溶性彩色鉛筆】

捷克酷喜樂顏色比較齊全，性價比高。這款相比輝柏嘉的筆芯要軟一些，不掉渣，易上色，顯色度好。缺點就是硬度較低，畫不好細節，筆削尖了容易折斷，疊色時容易結塊。要避免這個問題，在疊色時需要控制好下筆力度，每一層不要塗太瑣碎或太厚太重，疊色不要過多。

【美國三福粗芯彩色鉛筆】

也是一款油性色鉛筆，畫出來色彩豔麗且厚重，畫面顯得立體，帶點蠟筆的效果，色塊膩在一起形成的反光，使畫面油亮亮的。彩色鉛筆比較軟，畫細節不太適合。

【無印良品彩色鉛筆】

這款彩鉛是油性的，適合起稿和打型。在實體店買到它是因為 MUJI 的彩鉛包裝好看，紙質筆筒包裝和原木色筆桿非常吸引我。

【施德樓水溶性彩色鉛筆】

顏色相對輝柏嘉紅盒偏灰，感覺沒有輝柏嘉紅盒顯色，我平時喜歡把兩個品牌搭配使用，效果還不錯。

【彩色鉛筆的疊色】

以下是輝柏嘉 48 色彩色鉛筆的顏色列表和不同顏色之間的疊色效果。如同水彩一樣，很多你看到和想到的色彩，都無法直接從這 48 色彩色鉛筆裡直接選擇，在使用彩色鉛筆作畫時，是需要將 2 種或多種彩色鉛筆進行不同順序的重疊，不同濃淡的組合才能混合出有微妙差異的新顏色。因此大量的練習與大膽的實踐才是畫好彩鉛畫的必要途徑。（由於本書使用的是 36 色水溶性輝柏嘉彩色鉛筆，多出來的 12 種顏色僅供大家參考。）

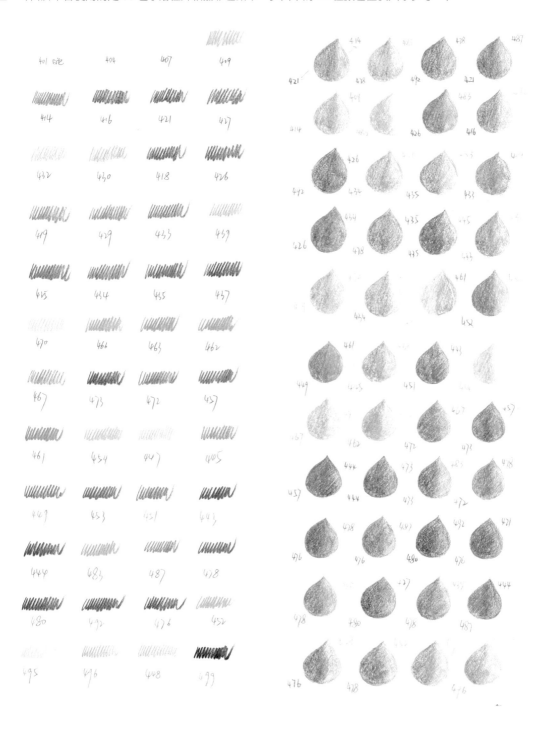

Nala 眼珠最常用到的顏色

Nala 的眼白部分偏冷色，靠近高光的地方可以用黃色作為對比。

Nala 毛髮最常用到的顏色

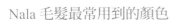

Nala 的毛髮雖以灰色為主，但純粹畫成黑白色並不合適，所以我有意處理得偏暖一些，上面標出的是我畫 Nala 時經常使用到的幾種顏色。和別人不同，我喜歡從局部起稿，一般是從五官開始畫起，再逐漸畫出頭部、身體和背景。這樣的做法能大量減少畫面上無意義的線條，保持畫面的整潔；畫起來也更快速、靈動。但這種做法對畫面構圖能力和把握物件外形特徵的能力要求較高。

如果你也比較中意和喜歡局部畫法，那麼在動筆前需仔細觀察描繪的物件，腦海中對畫面的構圖和最終完成的效果有個預估。同時，日常的大量練習也非常必要，只有畫得多，眼才準，手才熟。

B. 繪製 Nala 的五官

貓耳的形狀有點像切了一半的空心圓錐體，如何表現凹進去的感覺，是繪畫的難點之一。不同類型的貓咪耳朵大小和形狀也有差異，動筆前一定要抓住貓耳的特點。

【耳】

1. 貓耳的朝向與貓臉的方向一致，用深棕色勾出貓耳輪廓，留出貓耳的厚度後，塗出簡單的明暗關係。

2. 順著貓咪耳廓內毛髮生長的方向用筆，用紅棕色由深向淺地鋪出貓耳內整體顏色。

3. 繼續用深棕色加深耳朵內部，由於貓咪耳內裡有很多肌肉和軟骨，所以耳廓內並不平整，上色時可別塗成一塊平板。

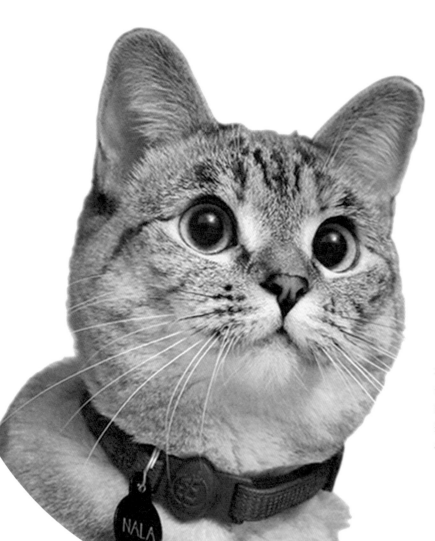

貓咪的瞳孔會隨著光線的變化而變化，光線越強，瞳孔越小；光線越弱，瞳孔越大。下面是不同光線和不同角度的貓眼畫法：

 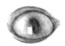 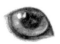

【眼】

眼睛是心靈的窗戶，觀察貓咪眼神的變化是瞭解貓咪情緒變化的方法之一。和人眼相比，貓的眼睛更圓，瞳孔在眼珠中所占的比例也更大。想抓住貓咪眼睛清澈、透亮的感覺，首先就需要把握好球形的明暗關係。

1. 用黑色畫出眼睛的輪廓和上眼瞼。與人不同，貓咪還有能避免微生物入侵眼球表面的內眼瞼，只有在某些特殊角度才能看見。

2. 參考光源的方向，接著用單色淺淺地塗出眼睛的明暗。窗戶、燈等主光源在眼球上的反射形成了眼珠上的高光。

3. 用深棕色為瞳孔加上固有色後，畫出上眼瞼和下眼瞼的顏色。

4. 繼續深入，雖然瞳孔的顏色很深，但也有明顯的結構變化。光源的距離差異，也會對瞳孔上高光的亮度產生影響。

5. 參考眼珠的球形結構關係，用藍色畫出貓咪的眼白。繼續深入眼瞼的刻畫，畫出眼瞼在眼珠上的交接處。

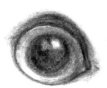

6. 接著調整畫面，完成後，用淺棕色簡單畫出貓眼周圍的毛髮。

【鼻、嘴】

1. 用棕色畫出鼻頭和嘴巴的輪廓。貓咪側臉時，左右對稱的貓鼻受到透視影響，將不再對稱。畫鼻子前，一定要注意貓咪臉部的角度。

2. 沿著輪廓用黑色畫出貓鼻的深色部分，留出粉色的鼻尖。

3. 觀察貓鼻的結構，找到鼻尖的轉折關係，用肉粉色來畫出鼻尖的立體感。

4. 使用黃棕色系的彩色鉛筆，由鼻頭逐漸向四周擴展畫出貓咪鼻樑、嘴。基本完成後，用深灰色塗出鬍鬚的生長點。

C. 繪製 Nala 的肉爪

貓掌和脛骨被關節連起來，形成柔軟的貓爪，為了便於理解，我們將接的關節想像成一個圓球，脛骨和貓掌就圍繞這個球轉動。Nala 的貓爪上覆蓋著雜色的毛皮，上色時，可以先整體畫出底色，再為它加上深色的花紋。

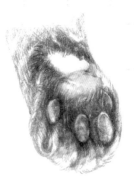

Nala' Paw

Nala' s paws has thick fur thus they are soft and cute.

When you touch them, you would like to pinch these chubby paws. If you happen to be depressed today, Nala will stretch her paws and touch you gently and comfort you by your side.

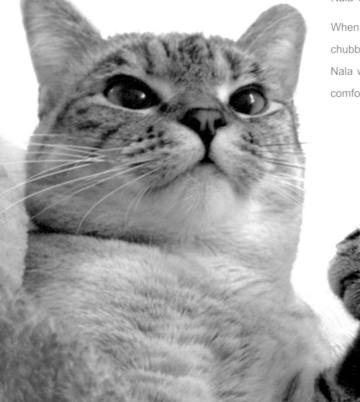

1. 用淺棕色簡單勾出貓
爪的大體輪廓。

2. 沿著貓爪上的貓毛
的生長方向，用較短的
筆觸逐漸畫出貓爪的明
暗。

3. 深入繪製貓爪的細
節，加深貓掌上的指縫、
貓爪的背光面，畫出貓
爪的立體感。

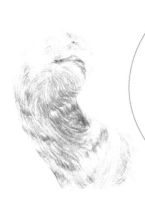

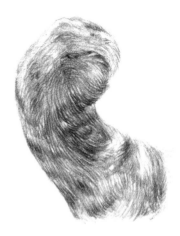

4. 削尖手上的深色彩色
鉛筆，一層層地，順著
毛髮生長方向畫出 Nala
的皮毛。

5. 深入刻畫時，通過用尖銳的鉛筆的細緻排線來
模擬貓咪的皮毛，讓貓毛的質感更加逼真。繪畫
過程中，注重保持畫面的整體性，別讓花紋遮蓋
了貓爪的整體結構。

D. 繪製 Nala 的領結

很多貓咪主人都喜歡給自家的貓戴項圈，各式各樣的項圈讓自家的寵物看上去更加可愛，Nala 就有很多漂亮的領結項圈。當我們畫領結時，重點就是表現領結的材質。當布面有印花時，注意印花顏色的深淺不同，處理方式也需不一樣——當印花顏色輕於底色時，可以先對花紋留白，基本畫好底色後，再添上印花；當底色淺而印花顏色重時，可以不用對印花留白，而整體地來塗底色，底色塗完後，再用深色加上花紋。

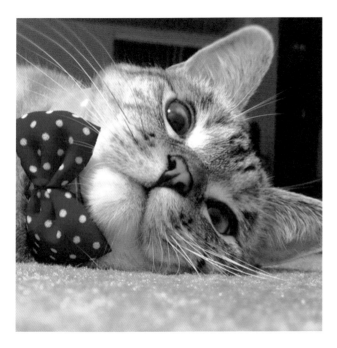

1. 用藍色彩色鉛筆先勾出領結的外形和褶皺，再畫出白色印花的形狀。受褶皺的影響，波點的形狀並非完整的圓形。

2. 從左至右淺淺地鋪出領結的底色，留出白色的波點。

3. 順著領結的褶皺，加深因褶皺產生的暗面和投影。

5. 畫完底色後，控制用筆力道，用藍色輕輕的畫出白色波點的變化——受光面的波點顏色更明亮、邊緣更清晰，而暗面的波點更灰，邊緣也更模糊。

4. 受光線影響，領結的亮面偏天藍，暗面偏普藍，繼續加深領結顏色時，參考光線的變化來選擇彩色鉛筆的顏色。

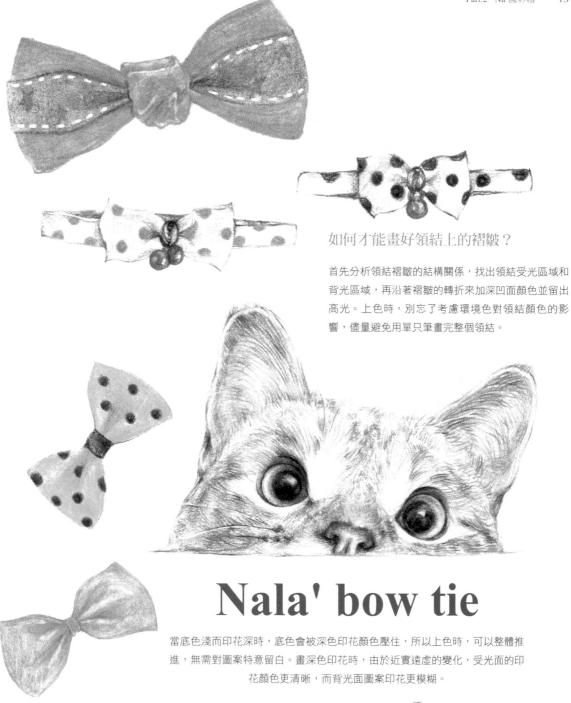

如何才能畫好領結上的褶皺？

首先分析領結褶皺的結構關係，找出領結受光區域和背光區域，再沿著褶皺的轉折來加深凹面顏色並留出高光。上色時，別忘了考慮環境色對領結顏色的影響，儘量避免用單只筆畫完整個領結。

Nala' bow tie

當底色淺而印花深時，底色會被深色印花顏色壓住，所以上色時，可以整體推進，無需對圖案特意留白。畫深色印花時，由於近實遠虛的變化，受光面的印花顏色更清晰，而背光面圖案印花更模糊。

E. 繪製 Nala 的碗

萌萌的粉色塑膠貓爪食盆的反光很強，上色時要控制反光的亮度，避免畫面太花、太膩。

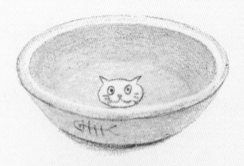

貓咪食盆的形狀、材質各異，上圖的綠色食盆是很規則的形狀，畫盆底、盆口時，注意形狀變化要符合透視關係。

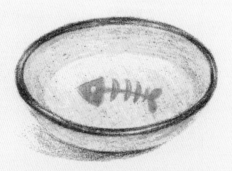

畫這個食盆時，可以先用畫藍色的盆體，再用棕色系的彩色鉛筆畫出食盆的邊緣厚度，最後為食盆底部加上魚骨圖案。

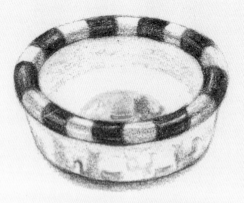

食盆上有圖案時，圖案也會隨著食盆的透視變化而變化。

F. 瞭解 Nala 的動態

接下來我們將對 12 張不同動態的 Nala 進行繪製，在此之前首先需要瞭解 Nala 頭部運動的基本規律。我們可以將 Nala 的頭部理解成一個圓球體，在繪製前，無論是哪個角度，都可以參照右圖所標出的運動軌跡來勾勒形狀，最需要觀察的是眼睛的透視變化：當 3/4 側面時，離視線遠的那一隻眼睛要稍微小一點，仰視或俯視時，眼睛的輪廓會變成橢圓形。

當我們理解了這些變化規律後，就會做到胸有成足而不至於畫走樣，結構形體準確了，上色就可以做到隨心所欲。下圖是 12 張 Nala 結構參考圖，希望能幫助到大家畫好 Nala 的形體。繪畫案例只是個人的繪畫記錄與技法分享，僅作為參考，繪畫沒有絕對單一的權威技法，只要是效果好的繪畫方式都可以使用，最終希望大家能脫離本書的技法過程，運用自己的方式去描繪出你們心中那隻最萌的 Nala!

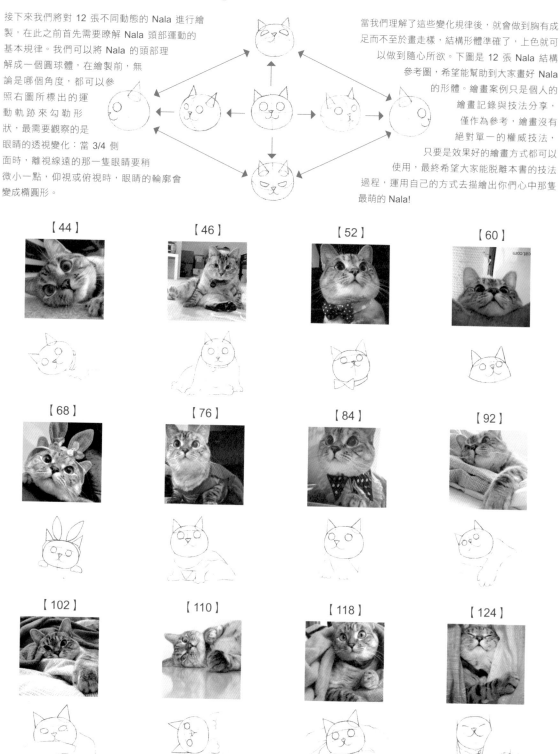

【44】　　　【46】　　　【52】　　　【60】

【68】　　　【76】　　　【84】　　　【92】

【102】　　　【110】　　　【118】　　　【124】

G. 我來了，你在哪？烤魚！

現在，讓我們將綜合之前學習的各種貓咪局部畫法，嘗試在一張完整的繪畫中，表現 Nala 的憨態可掬。在開始的幾個練習中，重點是把握好貓咪的形態和動作，所以我們首先選用單色彩色鉛筆來繪製。

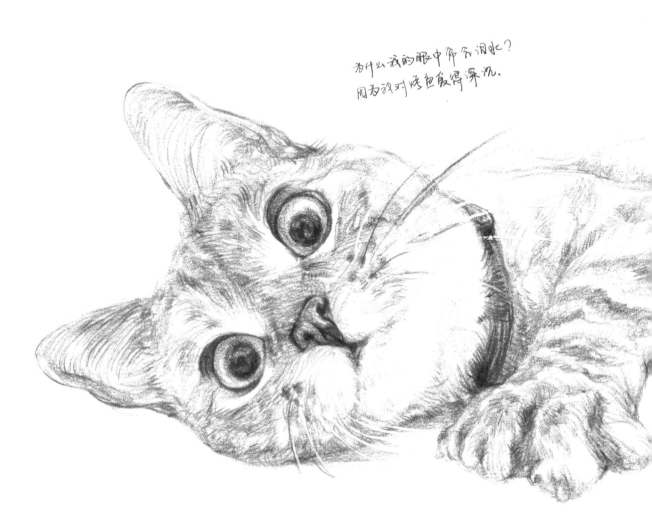

为什么我的眼中你含泪水？
因为我对烤鱼爱得深沉.

A 從五官開始動筆，Nala 的臉側趴著時，眼睛和鼻子是平行的，而左右臉並不對稱。畫完眼和鼻後，由淺至深地向四周延伸，逐漸完成 Nala 的腦袋。

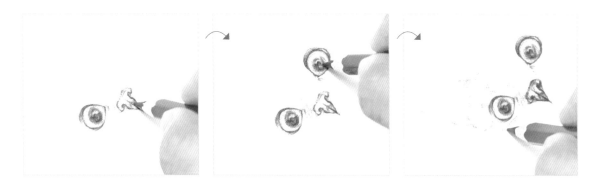

B 用深色塗出 Nala 的項圈，以深淺對比的方式對比出它的下巴、脖子輪廓，再順著毛髮生長方向，畫出 Nala 的身體。最後用削尖的鉛筆畫出 Nala 的鬍子。

H. 沒頭腦很不高興

Nala 慵懶地坐在那裡，姿態非常放鬆。找到動作的重心，表現出凹進去的坐姿是這張畫的困難處之一。

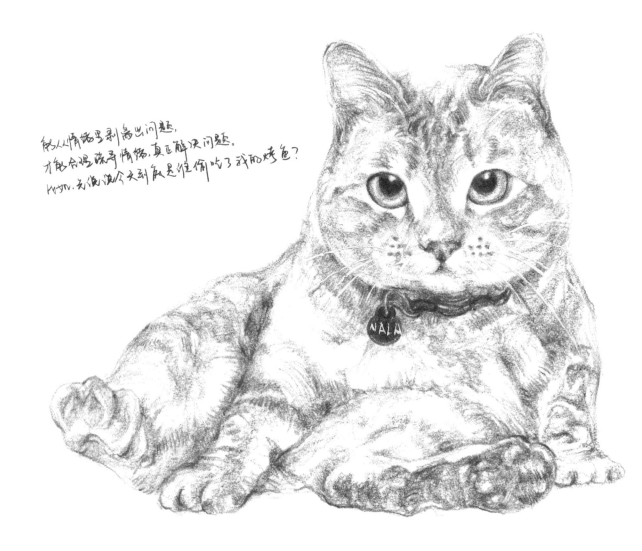

能入情緒裡剝離出問題，
才能去過濾了情緒.真正解決問題.
ksn. 气淚淚今天到底是誰偷吃了我的烤魚？

抓住面部左右對稱的特點,從眼睛開始起稿——貓咪眼睛的內眼角要比外眼角低,兩隻眼睛間的距離大於
一隻眼睛的寬度。眼和鼻完成後,已經為貓咪頭部定了基調,再逐漸畫出頭部、耳朵和項圈。由於 Nala
略微低著頭,五官的位置相對於平時要低一點。

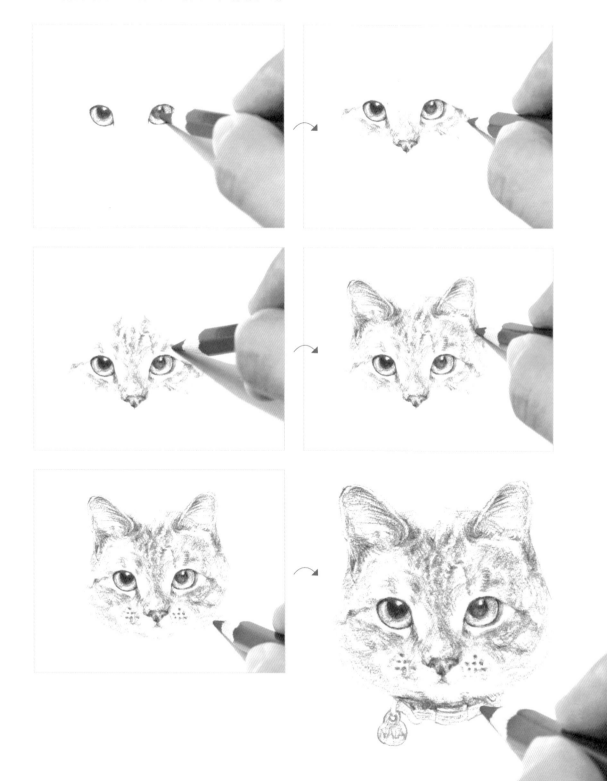

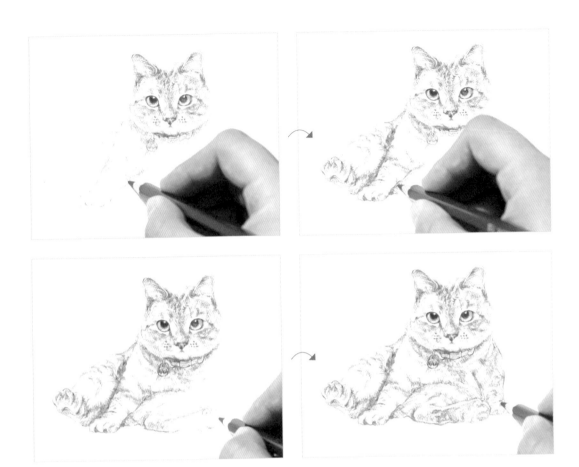

表現貓咪動態時，用筆方向儘量與毛皮生長方向相似，不僅能讓畫出來的毛髮更合理，用筆的走向也間接地表明貓咪的動作變化。很多之前畫的暗面、投影等深色地方在後續畫出的顏色襯托下，對比變弱，影響畫面的空間感。最後，用鋒利的鉛筆和蘸取白色水粉顏料的面相筆（勾線筆）畫出 Nala 的鬍子和眉毛。

和前面的作品比起來，這張 Nala 的用筆感覺更放鬆，但出來效果還不錯。不過，筆觸的形式可以多種多樣，可以畫得很放鬆，但畫面結構一定不能鬆散，因為結構關係是畫面的核心，而筆觸只是核心外的一層皮。

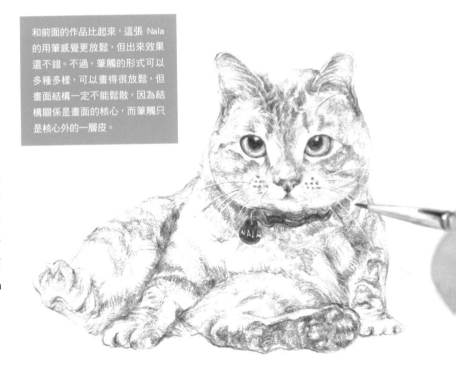

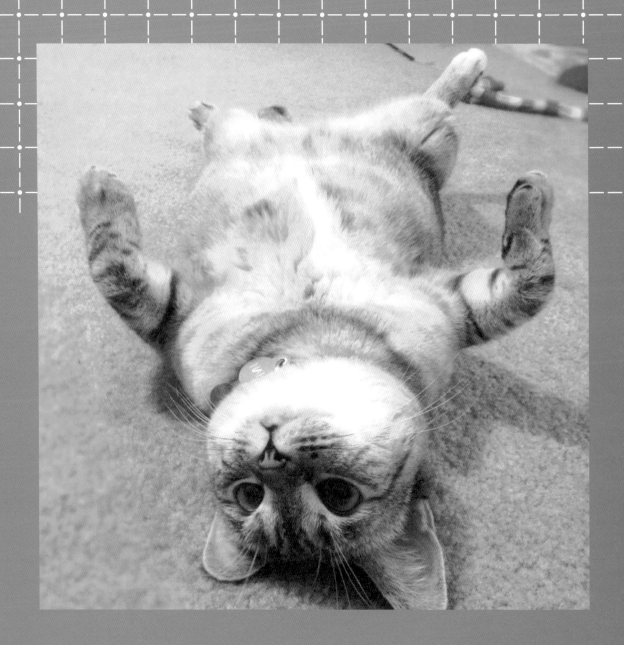

如果你不排出輕重緩急，事情就會自亂陣腳。學會說「不」，生活才會更有力度。

大事嚴肅，小事活潑，無事不生非。太陽照常升起，我已調整完畢。

新的暴風雨，來得更猛烈吧。烤魚，快到碗裡來。

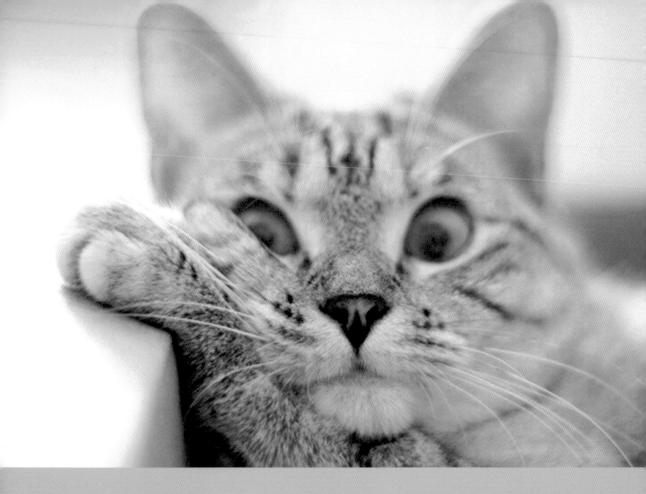

憂懼何來？
當我過分關注內心恐懼的時
候。

Where does fear
come from?
It comes when I
focus on the fear
within.

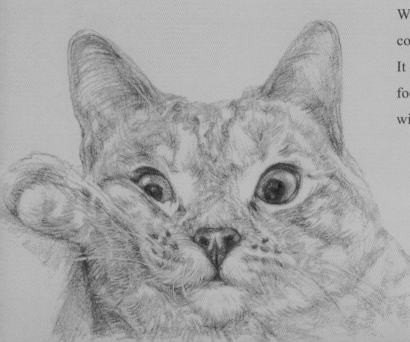

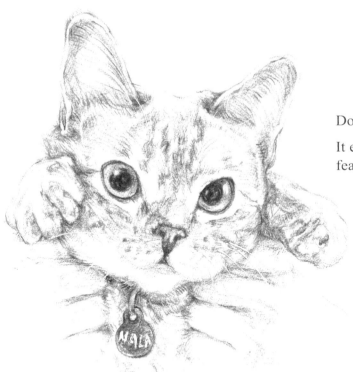

Do you know where fear comes from?

It exists when I really care about my fear within.

越長大越發現一些簡單粗暴的道理：

靠實力說話，靠本事吃飯，

其他的都是浮雲。

找一個讓自己舒服的方式和一個感興趣的方向

默默耕耘吧！

會有那麼一天，

念念不忘糾結到打結的東西都雲淡風輕了，

水到渠成才能輕鬆愉快。

請讓我，深深地埋在烤魚的海洋裡，別管我！

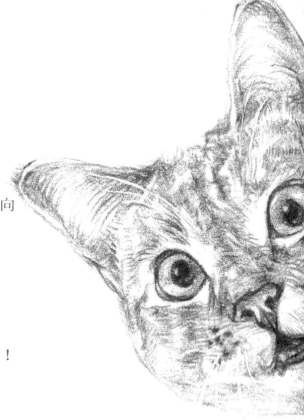

I. 領結如衣服

現在，我們準備為 Nala 畫出第一張多彩的鉛筆畫。

面對照片畫畫容易面臨兩個問題：1. 圖片不夠清晰 2. 容易照搬照片的構圖。對此，我認為 Nala 的照片只是參考，提供了繪畫的思路，我可以參考其他貓咪的局部特點，推理出 Nala 的細節，豐富自己的畫面。複寫並不是繪畫的終極目的，所以繪畫過程中，畫者要有主觀能動性——透過取捨，在構圖上只保留主體和能襯托主體的背景，摒棄掉雜亂的背景，確保畫面重點突出。

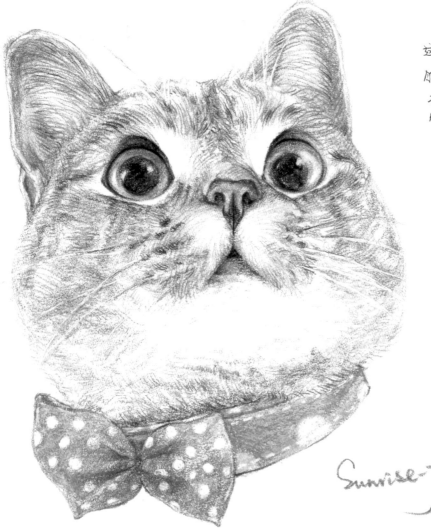

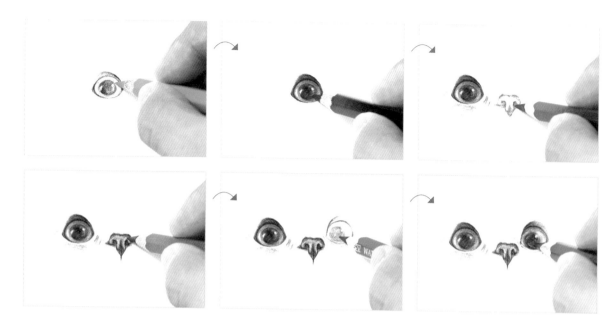

A　用棕色畫出輪廓，並簡單地畫出明暗關係示意，方便後續上色。為了突出 Nala 的可愛，畫出的眼睛輪廓比實際照片上的更大、更圓，眼白也更少。上色時，透過加強瞳孔上高光的表現，突出眼珠的通透感，讓 Nala 的眼睛看起來更靈動。畫鼻子時，先畫出鼻子周圍的深色，再畫出粉嫩的鼻尖。

● ● ●　　● ●
499 480 457 447　487 432

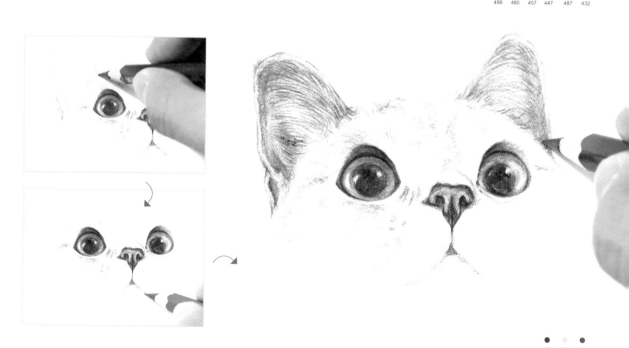

● ● ●
480 432 478

B　順著鼻子逐漸畫出貓臉和耳朵，過程中為了表現出細緻的毛髮，彩色鉛筆儘量保持在較尖的狀態。由於貓耳顏色變化相對單一，留出貓耳的厚度後，用肉色鉛筆鋪出內耳廓──由於耳內毛髮生長得比較薄，所以才會透出肉色。接著再用深褐色的筆進行深入，加強耳朵內輪廓的刻畫，耳朵挺挺的才更可愛。

 Nala 的毛色比較雜，看起來很棘手，先將它的顏色分解，找出大色調，再為它添上花紋，一個顏色一個顏色地來處理，就能儘量避免陷入因顏色太多，而導致畫面很花的困境。

480 476 483 499 478

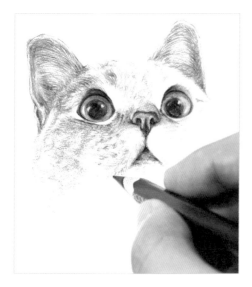

a. 畫完貓嘴後，先從離視線近的開始畫皮毛。留出眼眶，用棕黃色畫出 Nala 鼻樑和嘴部周圍。再棕色系鉛筆，耐心畫出左邊的毛髮。

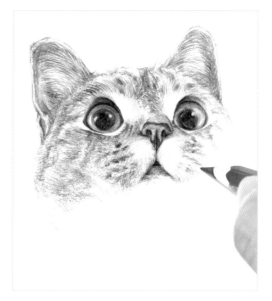

b. 參考「近實遠虛」的繪畫規律，為 Nala 右臉上色時，整體顏色要弱於左臉。上色過程中，要控制好用筆的力度，因為彩色鉛筆筆芯軟，力度大了容易斷，用橡皮擦修改時，也很難擦拭乾淨。

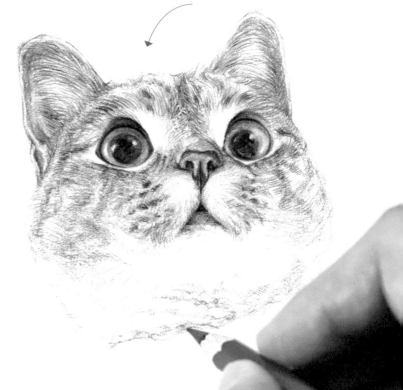

c. 表現 Nala 圓乎乎的下巴時，用筆更加輕柔，選擇棕色的筆用疊層的畫法將下巴上的肉褶子表現得更明顯些，線條無需畫得太清晰，下巴的上部稍稍畫出點毛髮就行了。

D 畫完 Nala 後，開始畫牠的配飾——從藍色領結開始，再畫出紅色項圈。完成配飾後，記得加深項圈周圍的皮毛，讓頸部的形態更加清楚。

478　432　445　437

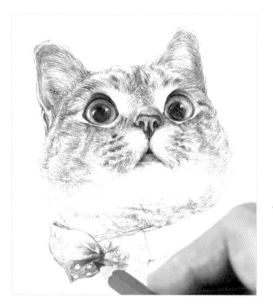

a. 用棕色將波點領結和項圈的形狀勾勒清晰，並參照皺褶的紋路簡單塗畫出皺褶起伏。再用紫色畫出領結上的花紋，用藍色疊加紫色畫出領結的底色，最後用淺藍色加強領結受光面的固有色，讓領結顏色看上去更加飽滿。

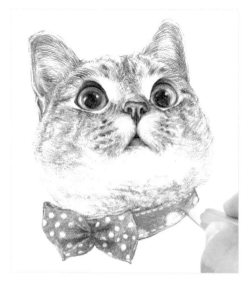

b. 用橘色多層塗畫項圈，橘色配藍紫色的領結看起來非常有精神。完成領結和項圈後，接著用深色彩鉛加強頸部和項圈接觸部分的毛髮形狀，讓頸部的形更加清楚。

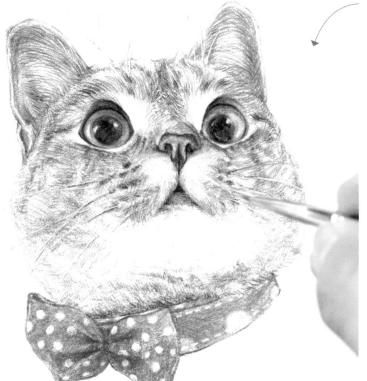

c. 用精細的勾線筆調出白色水粉顏料，勾勒鬍鬚。動筆前，先在廢紙上拉幾條線試試，看看白色的遮蓋力是否夠強，自己畫出的線條是否足夠流暢。畫到最後，檢視畫面，再整體調整畫面，讓自己畫出來的 Nala 遠看有整體感，近看有細節。

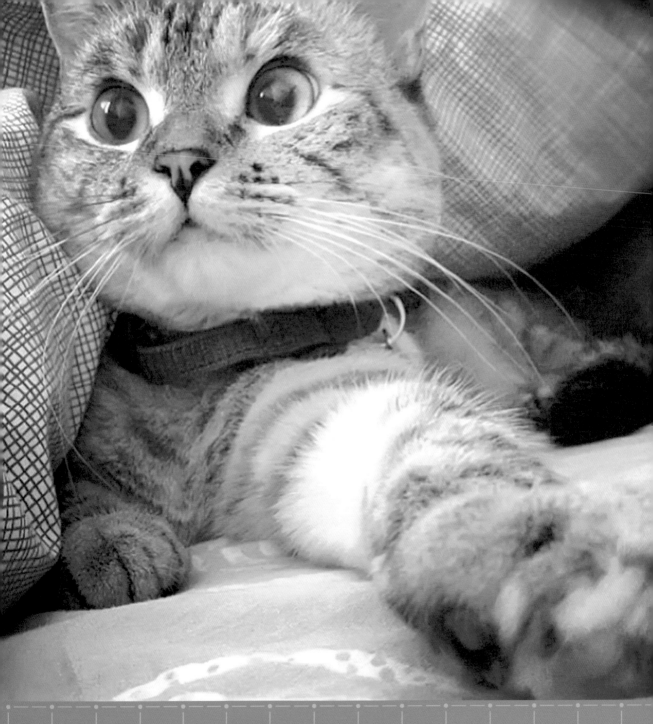

其實世上很多事，認真做，再多點耐心，就能成功。再來點熱愛，就更好了。

可是人們總是太心急了。

當我專心致志無比耐心地盯著洞口等著老鼠出來的時候，

整個世界都靜止了。

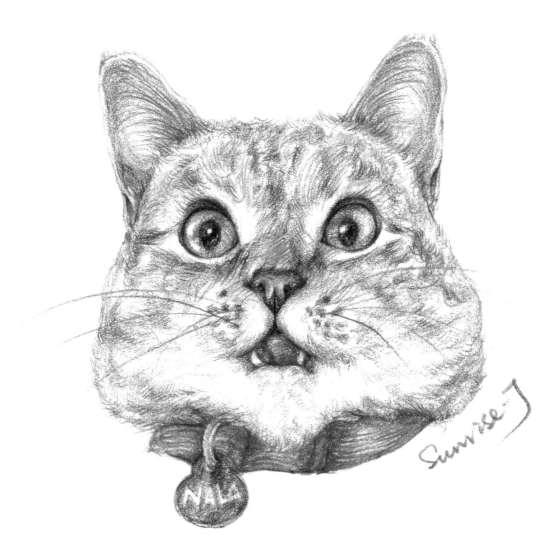

Someone is too good to possess. That's why they tend to be lonely.

But I'd like to be those who can be possessed, emptying the most part of my heart to the only one.

Hey, would you like to take my hand?

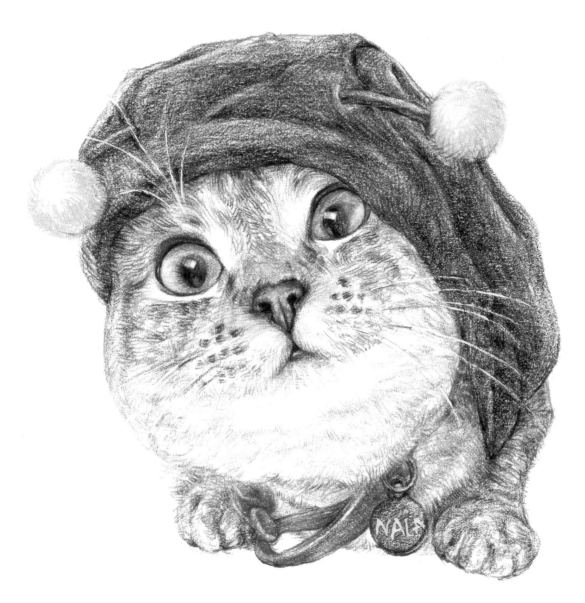

很多時候你會和別人不一樣，別慌，有自己的節奏就行。

熱愛你自己，習慣並享受自己的特立獨行，有一天世界都會為你讓道的。

做一隻特立獨行的貓，多酷啊！

I have special weight loss skills.

Magnify the happiness and filter the upset, and then we will enjoy a happier life.

Why people always live in the opposite direction?

Men tend to be depressed and cats are pleased.

J. 再看我就把你喝掉！

Nala 臉朝上地躺在溫暖的被窩裡，十分愜意。在仰視的角度中，Nala 的五官大小、形狀和位置都受透視的影響產生較大的變化——鼻子和嘴更大，眼睛和鼻子的位置幾乎在一條中心線上，額頭變窄，耳朵也比正視時還小。

被窩簡直是人間天堂，軟軟的，香香的，暖暖的，充滿了陽光的味道。
你很像了媽媽的撫摸，我知道，走再遠也還是走不出你的溫柔。

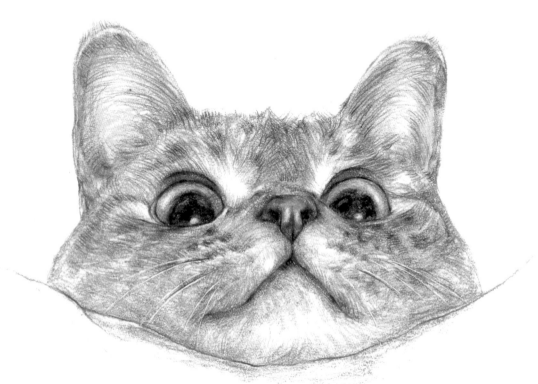

Sunrise-J 2013.8.17

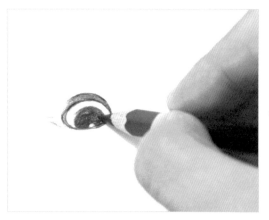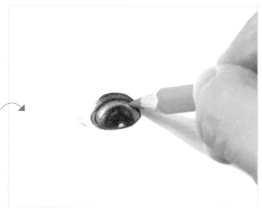

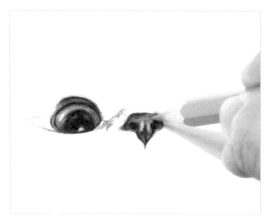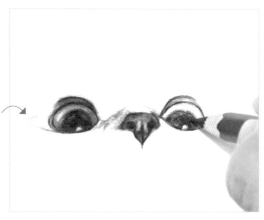

Ⓐ 受視角的影響，Nala 眼睛的形狀變得更細長，瞳孔更接近下眼瞼，內眼角也變得和外眼角一樣高。畫鼻子時，由於 Nala 臉有些向右側，所以鼻子的位置並不在兩隻眼睛的正中央。

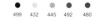

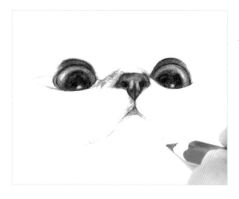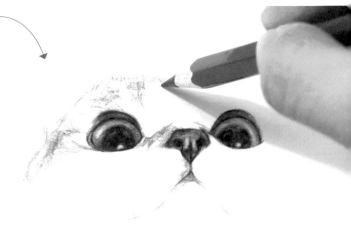

Ⓑ 用棕色勾出貓嘴，仰視下的貓嘴更大，兩邊都到了眼睛一半的位置。簡單畫出臉部的結構和輪廓，此時，下眼眶的白毛幾乎看不見了，只有外眼角邊能看到一點。

● 480

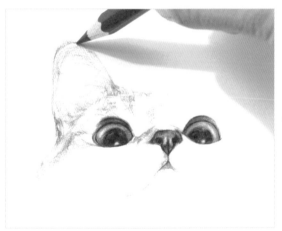
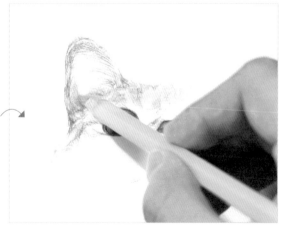

C 接著畫出 Nala 的耳朵——比平常更小，內耳廓的顏色也更淺。畫到臉部邊緣時，別忘了留出臉部毛髮的邊緣，並適當加深這些毛髮在耳廓內形成的陰影。

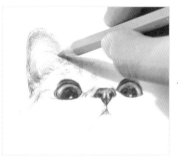
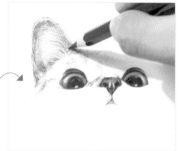

432 480 409 476

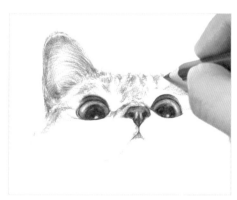

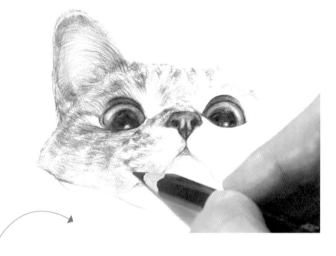

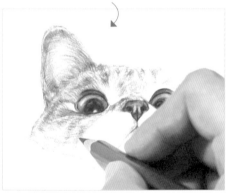

D 從額頭開始，用輕柔的排線畫出 Nala 的皮毛。先用棕色畫出整體色調，再用黑色加上深色的花紋和鬍鬚生長點，接著用黃色線條，畫出 Nala 毛色淺的地方。

480 499

E 隨著顏色不斷加深，之前畫的顏色可能會無法達到需要的強度，所以在畫的過程中，需不斷地調整畫面細節，才能確保整體效果。

476　409　499

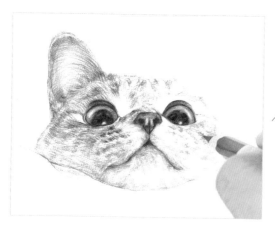
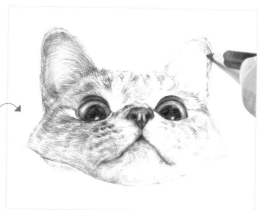

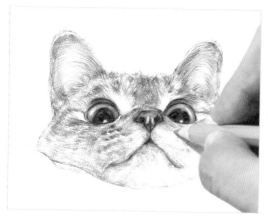
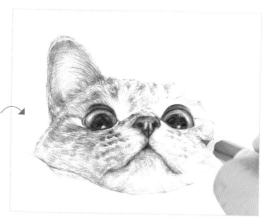

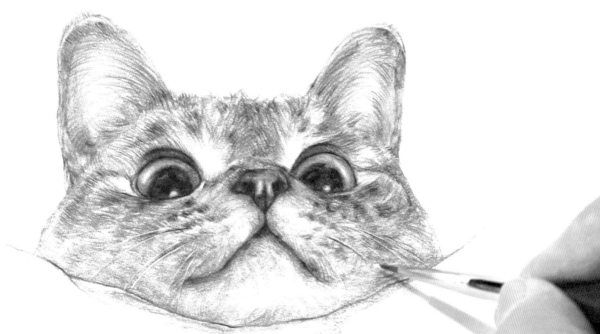

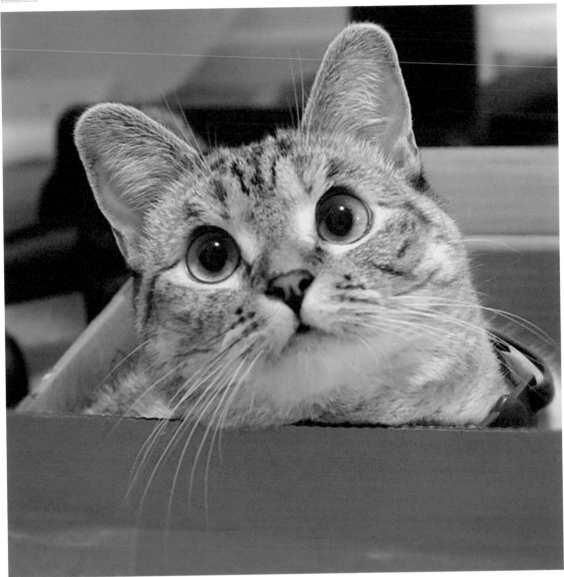

What are people hustling and bustling for day after day?

Maybe they are merely satisfying their desires.

When my master is tired, I will stretch out my soft paws.

You know, a hypocritical comfort is like a heartless like on Facebook.

It's more annoying than being indifferent.

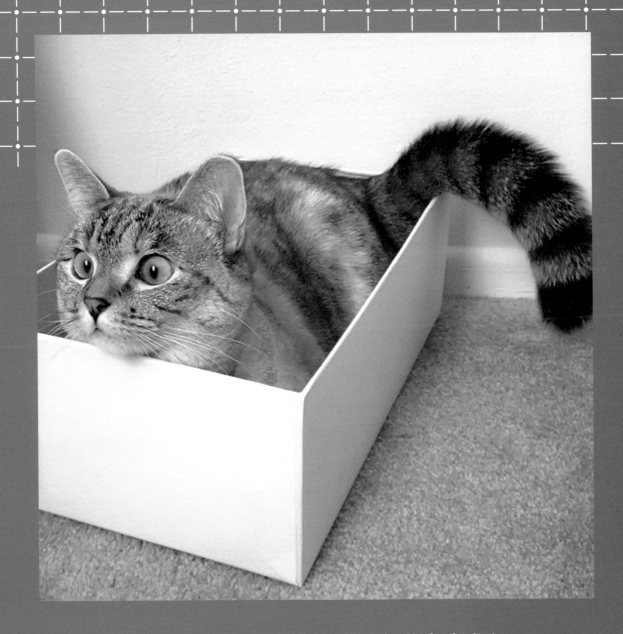

為什麼人們總是要大 house 呢？我的紙盒子一樣溫暖、乾淨、舒適呀！
或許他們並不明白，此心安處是吾鄉。

Pity is, on the one hand, you know things could be better;

on the other hand, you can't make it at present.

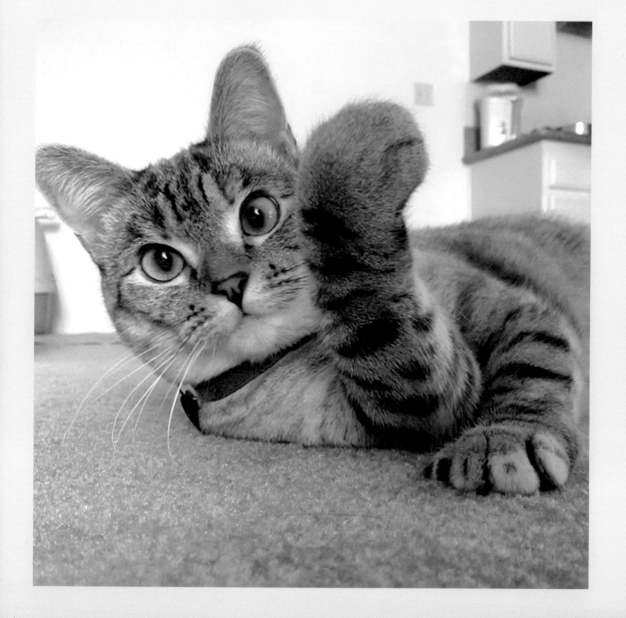

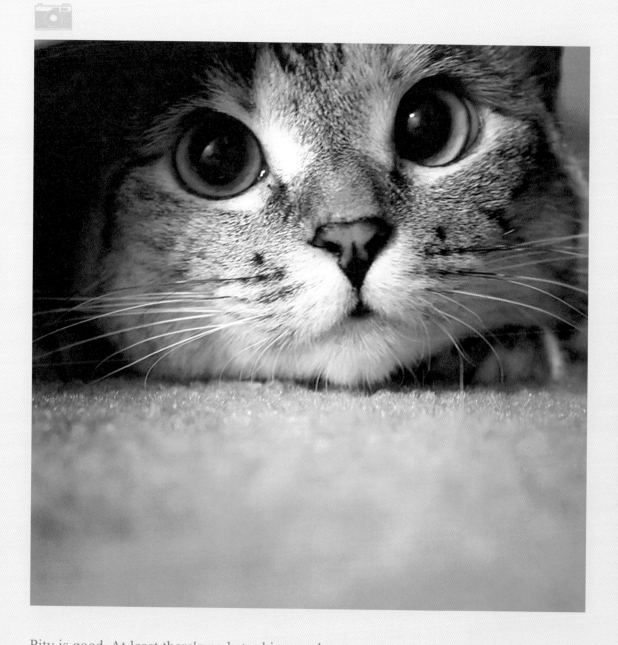

Pity is good. At least there's no hatred in your heart.

I am reluctant to watch my Mr. Black disappear in the corner, saying to myself.

I loved you.

K. 我該如何扮演自己

戴著帽子的 Nala 把腦袋擱在臺板，豎著四隻花花綠綠、大大小小的耳朵。受板子的影響，Nala 的下巴大部分都看不見，臉型也沒那麼圓。畫 Nala 帽子時，兔耳朵、絲帶花等材質都不一樣，我們可以用不同的筆觸、不同的受光程度來對其進行區分。

平淡的日子裡，或許有天，我們都要去扮演那個不是原來的自己。不過沒有关系，一只貓偶尔也可以有兔子的乐趣。

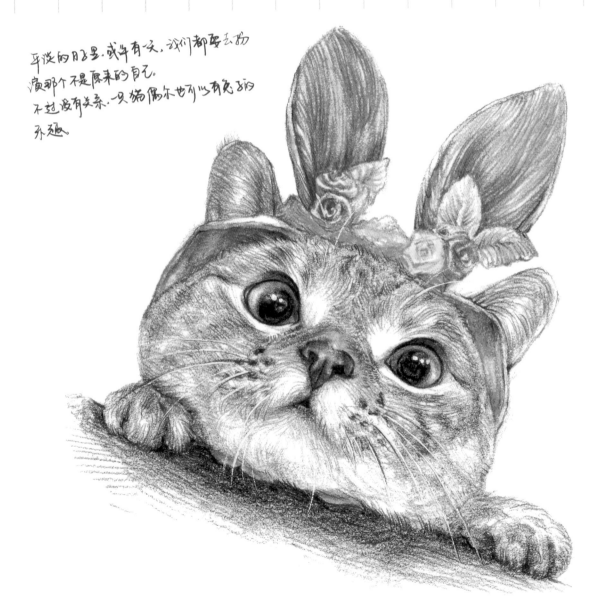

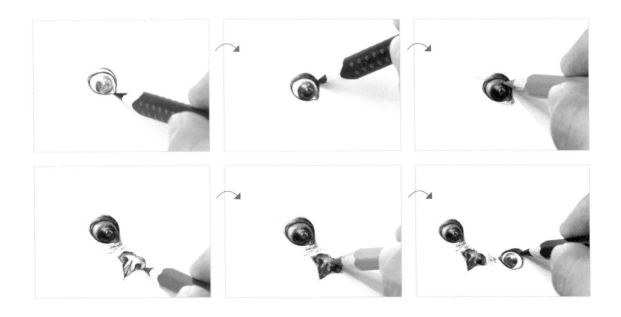

從眼睛開始畫出 Nala 的五官，貓咪的眼睛和鼻子的位置在兩條傾斜的平行線上，雙眼到鼻子的距離相等，抓住這些特點再動筆，貓咪的眼睛就不會一高一低了。畫傾斜的五官時，偷懶的人會直接轉動紙張後，再按不傾斜的角度來畫。雖然這樣更簡單，但當紙張固定時，這招就沒辦法啦！而且這樣對練習形準並沒有好處，所以我不推薦這樣的方法。

● ● ● ● ●
480　499　445　409　487

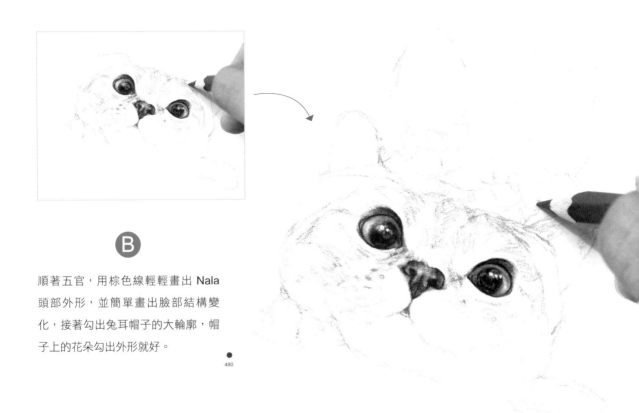

Ⓑ
順著五官，用棕色線輕輕畫出 Nala 頭部外形，並簡單畫出臉部結構變化，接著勾出兔耳帽子的大輪廓，帽子上的花朵勾出外形就好。

●
480

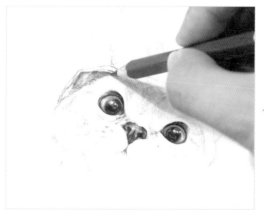

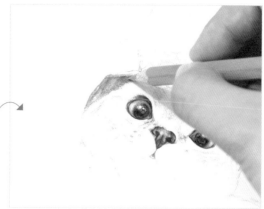

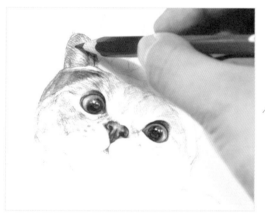

用紅棕色畫出帽子內襯暗面的明暗變化後，再用黃色疊在已有的顏色上，畫出內襯的固有色。內襯有一定厚度，畫時找到轉折，對受光面進行適度留白。接著由耳朵開始，從右向左，一層層地鋪出貓咪臉部和爪子的顏色。畫到爪子和下巴交界處時，加深爪子在下巴上的影子，讓爪子和下巴顏色區分開。

476 480 414 478

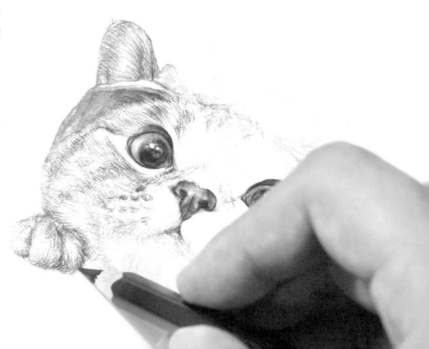

D

選擇土黃色加深 Nala 的下嘴唇，
用顏色對比來拉開與另兩瓣嘴唇
的空間距離。再接著向右延伸畫
出 Nala 的臉頰和爪子，別忘了對
Nala 的下眼眶留白，並畫出它的
黃鼻樑。完成後，用深褐色，加
深指縫間的顏色，增強貓爪的立
體感。最後，參考左邊帽子內襯
的畫法，畫出右邊帽子的內襯。

● ● ● ●
480 409 476 487

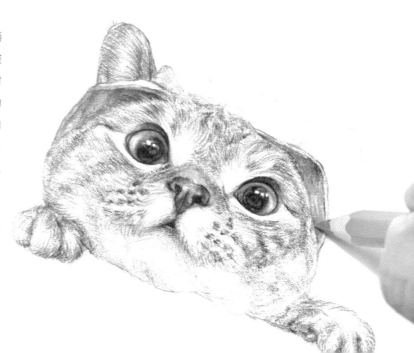

E 開始畫帽子上的裝飾，絲帶盤成的玫瑰花受光面很亮，而絨質的耳朵上並沒有特別明亮的地方。所以上色時，玫瑰花的轉折處高光明顯，而兔耳朵則需要朝一個方向使用較粗的筆觸來上色，畫出毛絨溫暖柔和的質感。

426　434　473

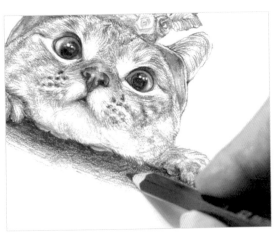
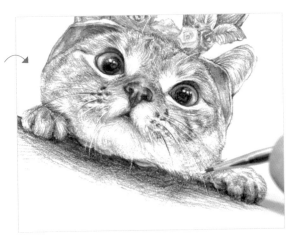

F

畫完頭上的配飾後，別忘了 Nala 下巴那露出來的一點點黃色。再用黑色塗出 Nala 靠著的平臺，用顏色襯托出它下巴的邊緣。

在深色平臺的影響下，原先畫好的貓爪現在看上去和下巴間區分的效果並不好，所以繼續加深貓爪的顏色和影子。畫完後，用勾線筆為 Nala 加上白鬍子，用尖銳的黑色彩鉛畫出鬍子的影子。

499

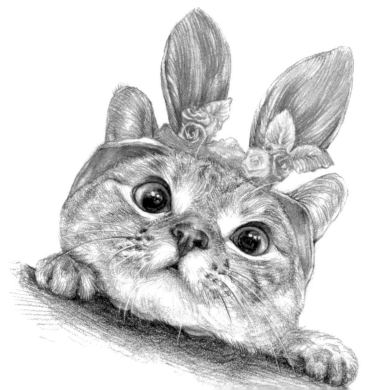

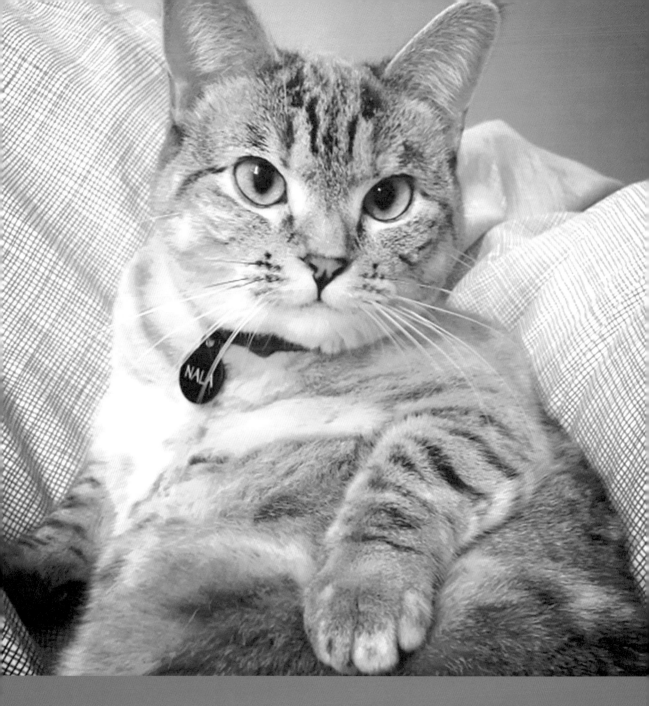

任何人，不接受自己都無法獲得真正的快樂。

接受自己本來的樣子，是一次多麼愉快的和解。

其實我不胖，只是有點蓬鬆。

我喜歡吃飽了四仰八叉地躺在細格紋軟呼呼的被子上，

無所事事地盯著天花板。

換個角度看看，世界都變得不一樣了。

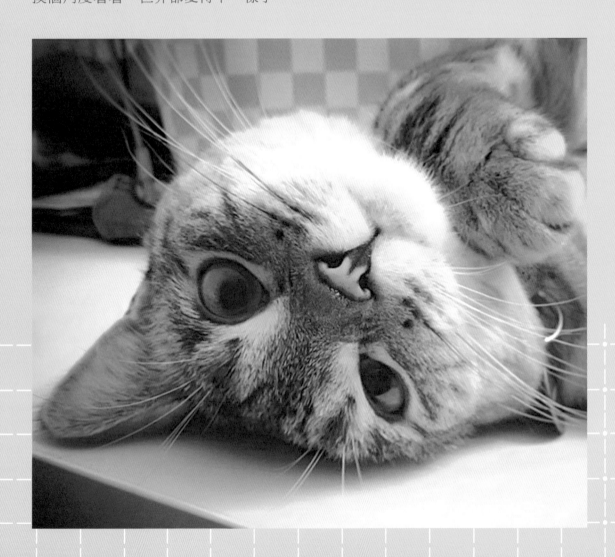

Whether a place is a brave new world
depends on how big your hug is.

I embraced my new home with 180
degrees open arms.

Is it enough?

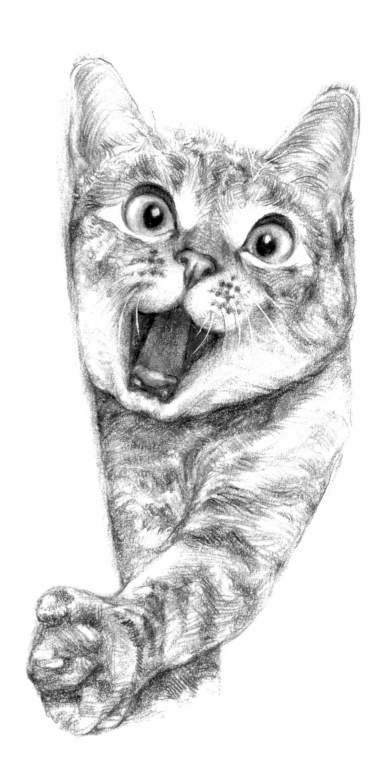

L. Man 不 man? Super man!

Nala 的超人裝和略微對眼的眼神是這個練習中的亮點，繪畫中，要抓住畫面的重點展開，否則畫面容易顯得很平淡。

梅雨季待在屋子裡需要一顆多麼乾巴巴的心啊！遇到 360 度全死角的腦殘朋友真是太棒了，替我找來一塊紅色的披風，內褲外穿的時候，我也是條漢子。

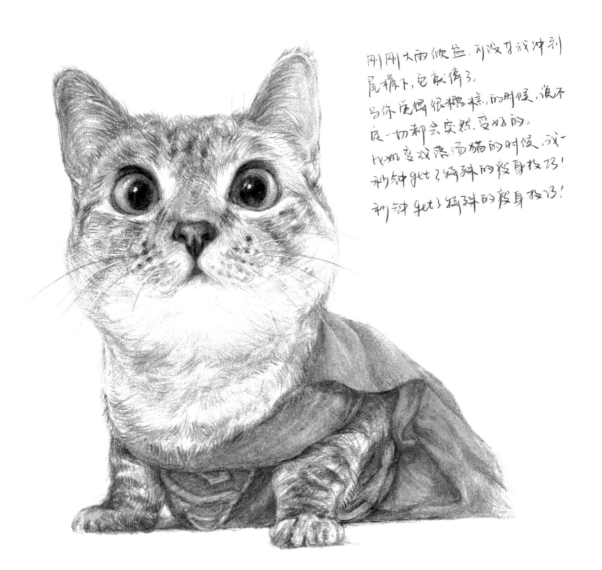

刚刚大雨倾盆，可没方就冲刺
尾棒下，它就停了。
与你觉得很糟糕的时候，没不
良一切都会突然变好的。
比如变成落汤猫的时候，我
秒钟get了将球的委身技巧！
秒钟get了将球的委身技巧！

a. 由於有點對眼，畫眼睛時注意瞳孔的大小和位置。上色時，一定要保持眼球上高光區域的潔淨。

b. 畫出左右對稱的鼻尖和鼻樑，注意鼻翼的結構變化。

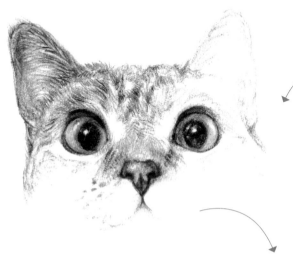

c. 參考左眼到鼻頭的距離，定出 Nala 右眼的位置。畫完眼睛後，用棕黃色畫出 Nala 的黃鼻樑，並淺淺地畫出眼眶周圍的毛髮，為接下來畫臉部的毛髮做準備。

d. 接著深入刻畫 Nala 的臉部，用深棕色和黑色畫出毛髮和花紋。畫毛髮時，最好用一層層疊加的方式來處理，雖然會比較慢，但畫出來的毛髮更加厚實，質感表現也更好，畫面的整體性也更強，不會因為貓咪的毛色很多而變得很花俏。

e. 繼續耐心地刻畫 Nala 的臉部。

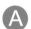 Nala 正對著我們，臉部的結構左右對稱，但受光線的影響，右臉顏色更亮些。起稿時，別忘了把 Nala 瞳孔畫得靠鼻子些，才會有對眼的感覺。

499　480　445　467　483

B 這次是我們首次畫貓咪的衣服，如果怕畫不準，可以先淺淺的畫出衣服輪廓後，再來上色。局部繪畫和整體繪畫的方法間並不互相排斥，因為我們最終目的是畫好一張畫，各種方法都可以結合著用。

● ● ○ ●
492 443 432 487

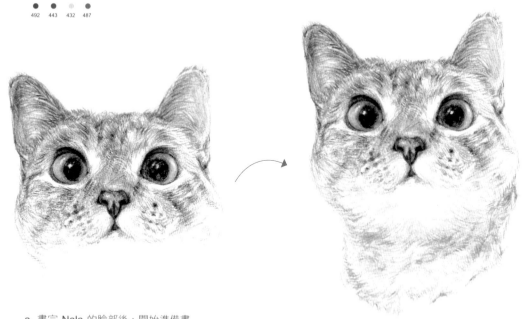

a. 畫完 Nala 的臉部後，開始準備畫
Nala 的下巴和脖子。

b. Nala 的下巴到腹部顏色都很淺，
毛髮也很軟，畫的時候可以讓筆尖
更粗一些，筆觸也可以更模糊些，
畫出柔軟的感覺。

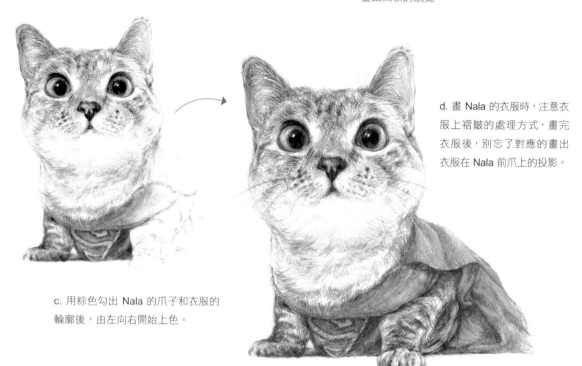

d. 畫 Nala 的衣服時，注意衣
服上褶皺的處理方式，畫完
衣服後，別忘了對應的畫出
衣服在 Nala 前爪上的投影。

c. 用棕色勾出 Nala 的爪子和衣服的
輪廓後，由左向右開始上色。

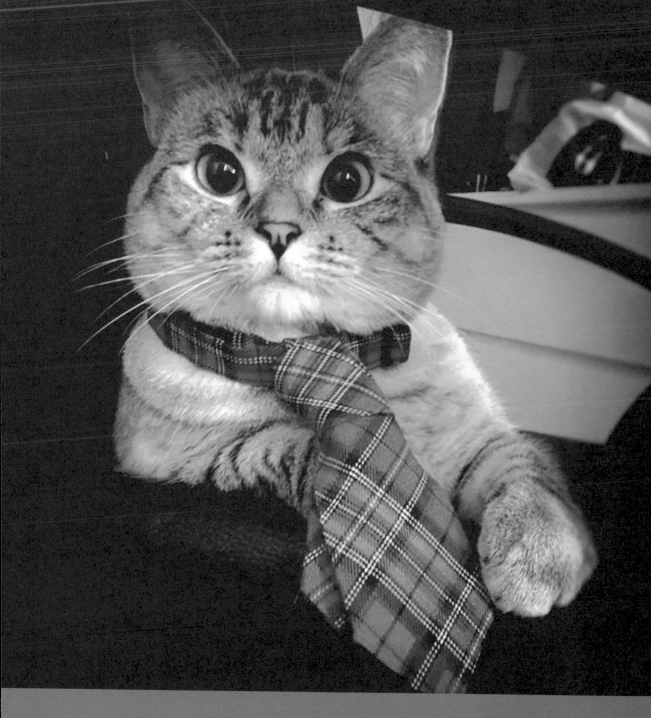

沒有戴領帶的時候總感覺自己像沒穿衣服似的，
但其實自信是不需要任何依憑的理直氣壯。

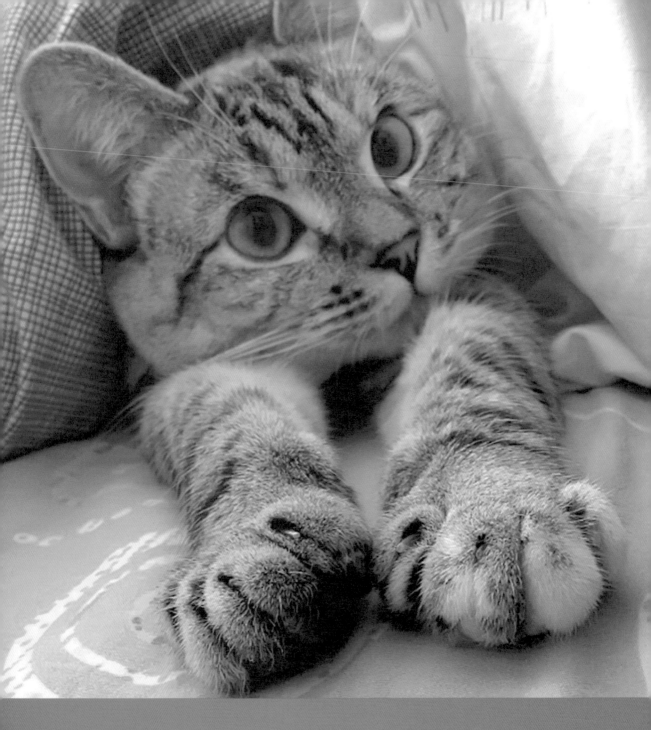

要過得豐富，但不要倉促。匆匆忙忙把生活當任務，勢必會失去很多細節的樂趣。
我認真地對待每一條烤魚，用味蕾體會每一種滋味。

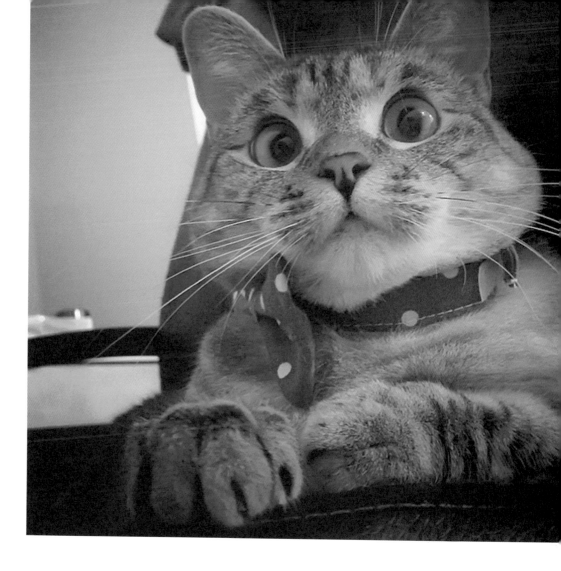

To be honest, it's fine to be a normal cat, eating, basking and napping.

Day in and day out, life is peaceful and content, as usual.

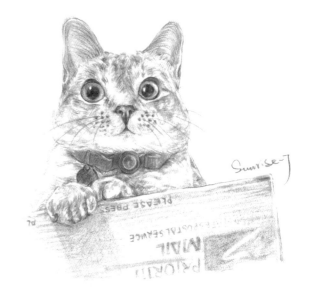

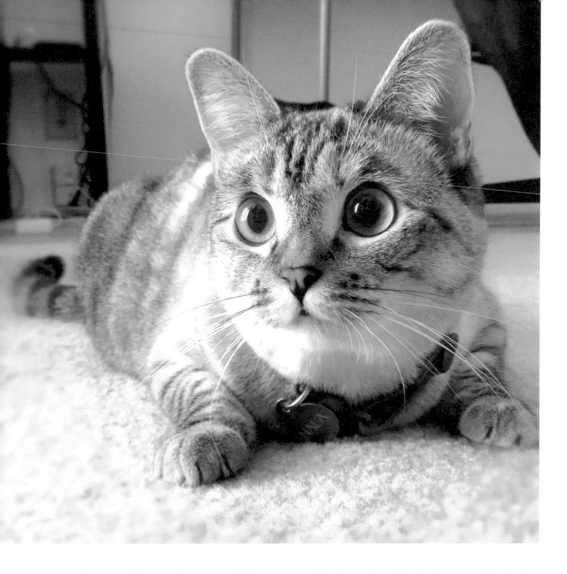

大道理人人都懂，關鍵是在堅持不下去的瞬間，想點什麼可以多撐幾分鐘。

當我懶得不想動彈的時候，摸一摸扁平的小肚子，瞬間動力滿格。

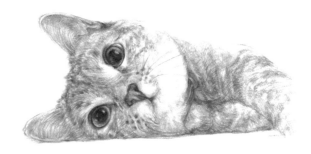

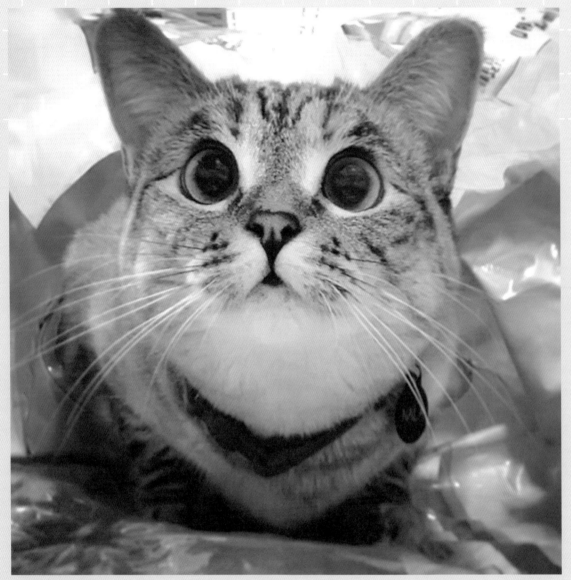

主人：你猜？

NALA：猜完了。

主人：猜對了！

NALA：……

（主人我這麼萌，你這樣欺負我真的好嗎？）

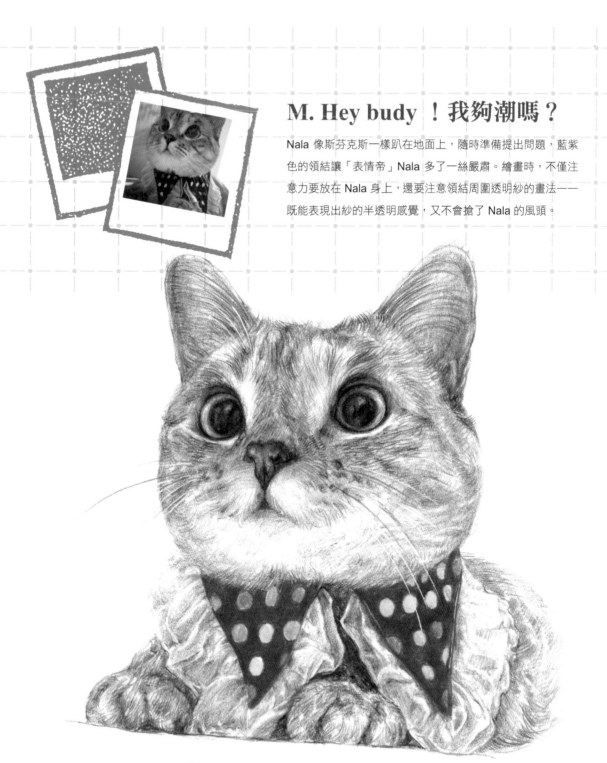

M. Hey budy！我夠潮嗎？

Nala 像斯芬克斯一樣趴在地面上，隨時準備提出問題，藍紫色的領結讓「表情帝」Nala 多了一絲嚴肅。繪畫時，不僅注意力要放在 Nala 身上，還要注意領結周圍透明紗的畫法——既能表現出紗的半透明感覺，又不會搶了 Nala 的風頭。

愜意自如的生活，只需要和別人反復確認自己心裡的想法，
就可以打定主意，是有大把大把的時間花度在喜歡做
的事情上面，和喜歡的人舒舒服服地呆在一起。

Nala 的側臉意味著牠的五官不再對稱，左臉變短，右臉變長，五官也會相應的變化。找準這個特點後再動筆，過程能輕鬆許多。從右眼開始，定好位置後，直接畫出眼睛，再由眼睛向四周擴散，用單色淺淺地畫出 Nala 的五官。在鋪第一遍顏色時，儘量畫得輕一些，以防要修改。

a. 從右眼開始起稿，先用單色畫出眼睛的明暗，再為眼睛加上固有色。接著畫出 Nala 的上眼眶，留出下眼眶的白色。

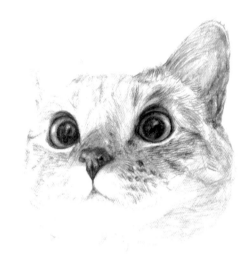

c. 繼續畫出 Nala 的左臉。眼睛完成後，從右臉開始加深 Nala 的皮毛。畫側臉時，用筆順著毛髮的生長方向更能表現出貓臉上的轉折關係。

b. 由眼睛向四周逐漸畫出 Nala 的五官和臉頰。

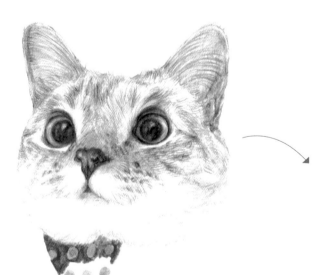

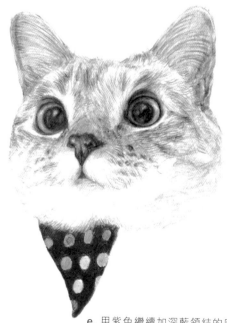

d. 輕輕地勾出左邊的藍領結外形和波點印花的輪廓，暫不考慮紗的形狀。先塗出彩色的印花，再用藍色加上底色。

e. 用紫色繼續加深藍領結的底色，畫出領結上的顏色變化。

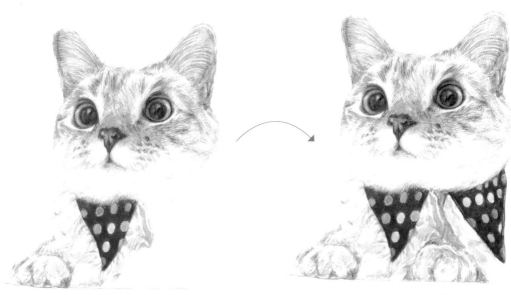

a. 用藍色輕輕畫出領結周圍的白紗輪廓，再沿著白紗的轉折，塗出它的背光面。完成後，簡單畫出白紗周圍的貓爪。

b. 參考之前的過程，畫出右邊的領結和貓爪。

B 繼續畫出另一半領結和 Nala 的身體。面對紗上的許多褶皺，我們只需畫出其中最主要的即可。繪畫是一件很主觀的事情，而不是客觀的複製。描繪物件時，可以根據自己的理解來調整，最終達到自己想要的繪畫效果。

● ● ● ● ●
499 443 451 447 480

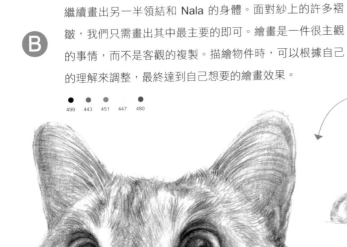

c. 開始深入刻畫 Nala 的身體，加深毛髮的顏色，畫出毛髮的質感。畫白紗下的皮毛時，要聯繫白紗上的轉折來處理：白紗層疊的區域透明度較低，所以毛髮的顏色幾乎看不見；白紗上轉折的高光區域由於光線強，也看不見 Nala 的毛髮，可以直接留白處理；剩下的區域裏，受光面透出的毛髮顏色比背光面更清晰。

d. 整體調整畫面，再次加深 Nala 皮毛的顏色，畫出領結後面的身體。

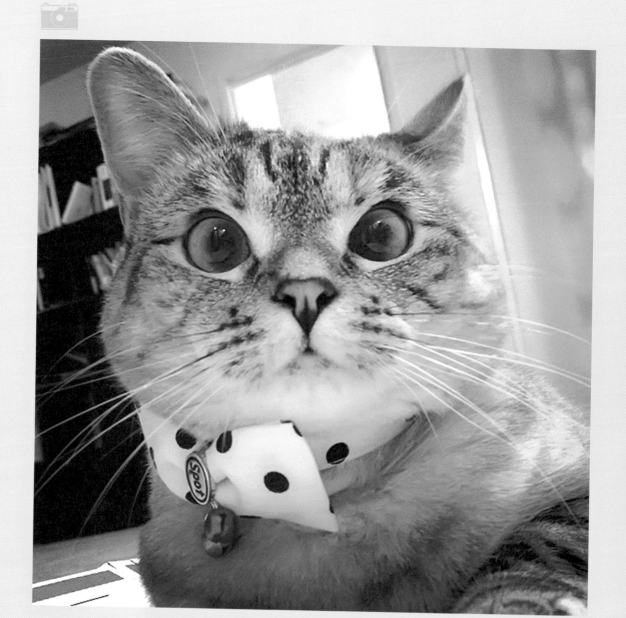

用極簡的文字，新鮮的創意命中他人，

等賺到目光掌握話語權之後再說更多，

這是網路時代的發聲技巧，

你們說，我的波點蕾絲花邊領結酷不酷？

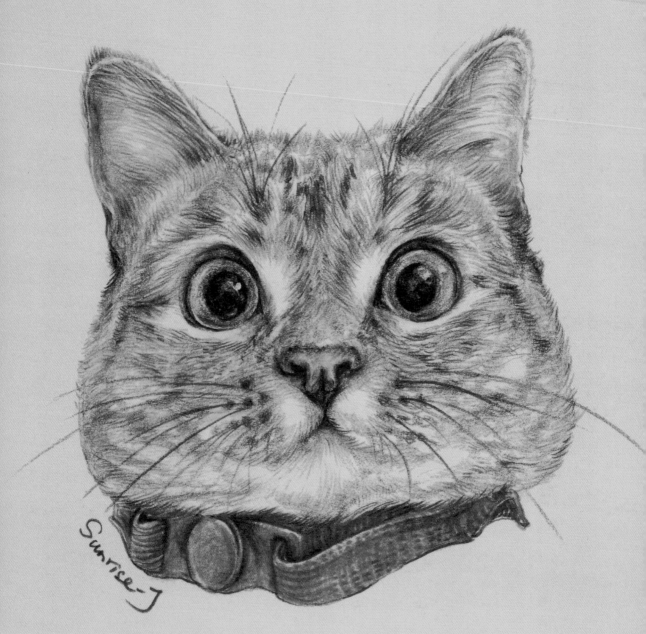

年輕的時候總是想要遠行，覺得可以奮鬥的地方才值得嚮往；

現在覺得，狀態好的時候能奮鬥，累了能休息的地方，才值得長久停留。

把眼睛瞪大，才能看見我的家。

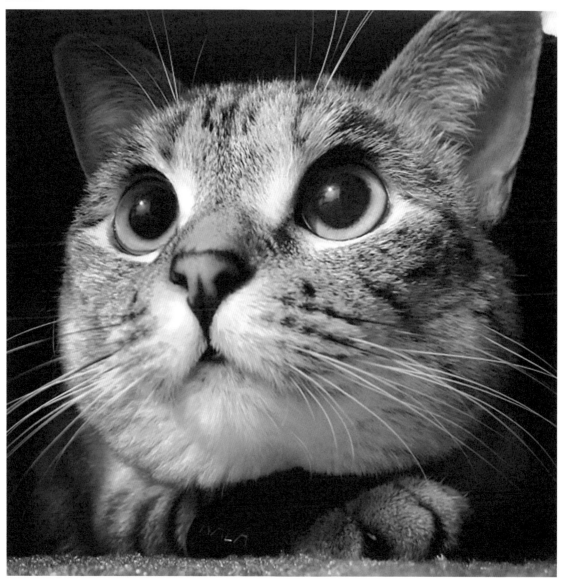

給你買吃的人一定是愛你的，

感謝擁有著卻習以為常的一切。

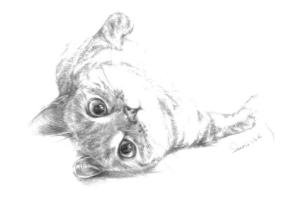

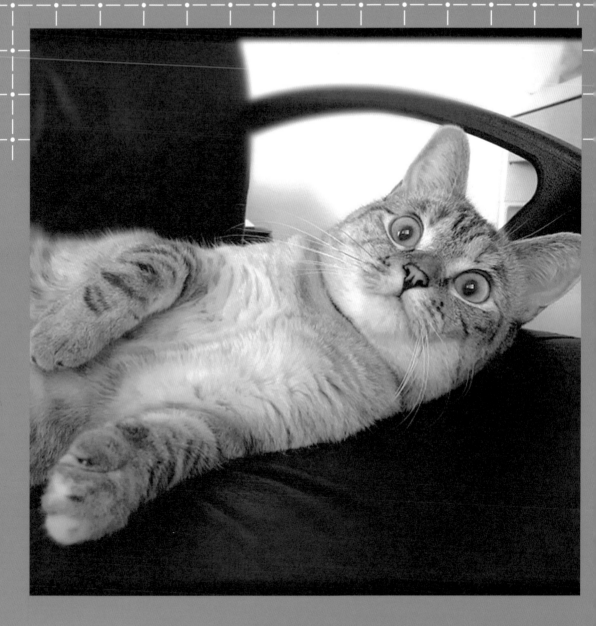

離一些東西遠了，
才能離剩下的更近，
被篩選的生活才有重心。

遠離喧囂，
離自己更近些吧！

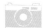

人是為欣賞你的人活著的，這樣才有勁。

讚賞和質疑都不能亂我心，知道自己的分量，

才能把步伐走扎實，真實快樂地做自己。

事情越是雜亂越是需要冷靜，先睡飽了再去清醒。

晚安，喵了個咪。

N. 時光過指隙

Nala 舒適地躺在無法抗拒的床鋪上，伸出了牠的爪子，動作自然到讓人一瞬間覺得面前的壓根就是個還在賴床的人。仰視的角度下，可以看到 Nala 圓潤的下巴，也可以看到上眼瞼的內側。按照近大遠小、近實遠虛的規律，牠伸出來的爪子離人眼最近，所以要畫更大，細節也要很豐富。

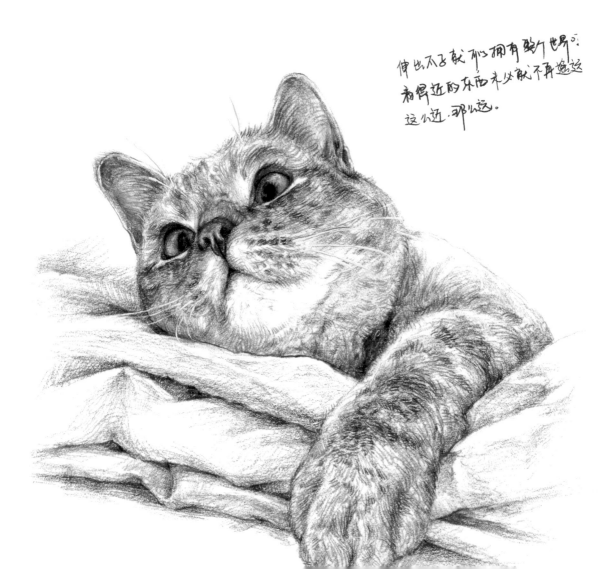

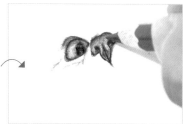

從眼睛開始起稿，此時
Nala 的內眼角、外眼角、
鼻尖的位置幾乎位於一條直
線上，白色的下眼眶只能看
到一小部分，而鼻孔變大，
鼻翼間的轉折看得很清晰。

499　480　492　445

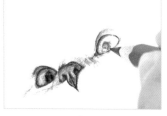

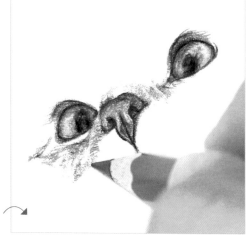

B 用深棕色的彩色鉛筆由鼻子順著毛髮的長勢，逐漸畫出 Nala 臉上的皮毛底色。過程中，控制好用筆的力
度，將畫出來的一片片細密的短線條組合起來，用色塊來表現出 Nala 頭部的形狀。

● ●
480　487

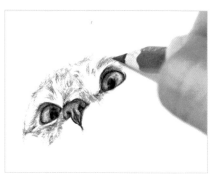
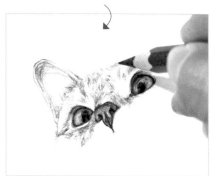
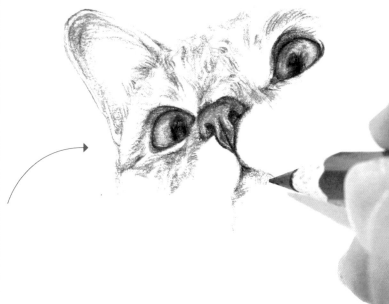

a. 繼續鋪出 Nala 頭部的底色，右邊臉受光更多，所以整體顏色更淡。

b. 用棕色畫出貓耳的內部，整體加深臉部暗面，增大臉部的明暗變化。接著用深色畫出貓咪的鬍鬚生長點，受光較強的那一半顏色更明顯。

c. 勾出與 Nala 臉部接觸的織物邊緣，畫出 Nala 頭部在織物上產生的投影。

d. 加深 Nala 臉部的花紋，畫出 Nala 的下巴。受光線的影響，下巴的顏色也有明顯的變化，背光面和離織物近的部分，顏色要畫得更深。

接著用單色畫出頭部的結構，再用其他顏色來豐富頭部的顏色。畫中的光線從右邊照下來，受光面、背光面區分明顯。深入繪製 Nala 頭像時，要整體考慮頭部的明暗變化，始終保持頭部的立體感。處理頸部時，可以適當加深對肉褶子的刻畫，來表現 Nala 肉呼呼的感覺。

499 480 487 467 483 478

集中精力處理伸出來的貓爪。上
色時,我們可以結合周圍的織物
一起來推進,因為它們的形狀、
明暗都受對方的影響。描繪貓爪
時,控制好線條的方向、長短的
變化,細緻畫出爪子上的毛髮,
過程中,務必保持耐心和筆尖的
尖銳。

480　　499

a. 用深棕、黑色畫出貓爪的第一層底色和貓爪
周圍的織物褶皺。貓爪的受光面的光線很強,
先留白,再加深貓爪上的明暗交界線,畫出織
物在貓爪上的投影,讓爪子「鼓」起來。接著
來畫爪子下壓著的織物——織物在貓咪身上有
投影,貓爪同樣在織物上有投影。

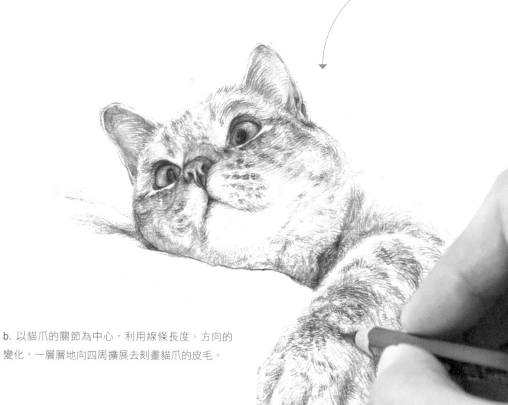

b. 以貓爪的關節為中心,利用線條長度、方向的
變化,一層層地向四周擴展去刻畫貓爪的皮毛。

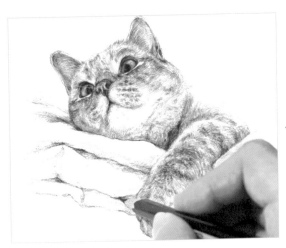

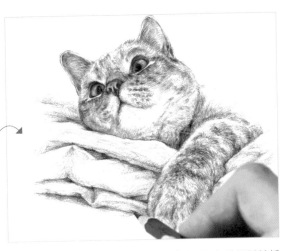

a. 畫出織物層疊產生的背光面，勾出縫隙間的影子。

b. 沿著織物上的褶皺，加深褶皺的背光面，加強褶皺轉折處的明暗交界線，畫出織物的立體感。畫 Nala 身後的織物時，只需要簡單地塗出明暗關係就好，無需細緻刻畫。

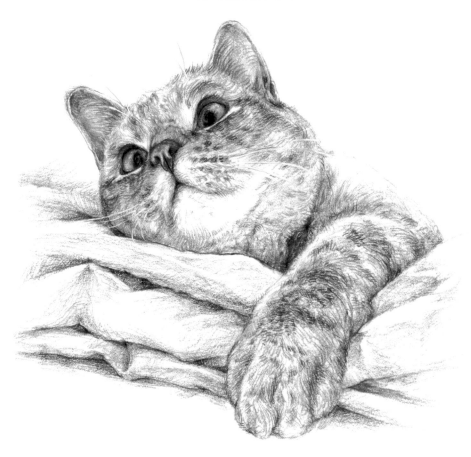

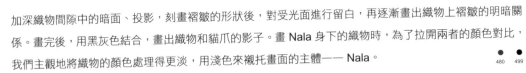

E 加深織物間隙中的暗面、投影，刻畫褶皺的形狀後，對受光面進行留白，再逐漸畫出織物上褶皺的明暗關係。畫完後，用黑灰色結合，畫出織物和貓爪的影子。畫 Nala 身下的織物時，為了拉開兩者的顏色對比，我們主觀地將織物的顏色處理得更淡，用淺色來襯托畫面的主體—— Nala。

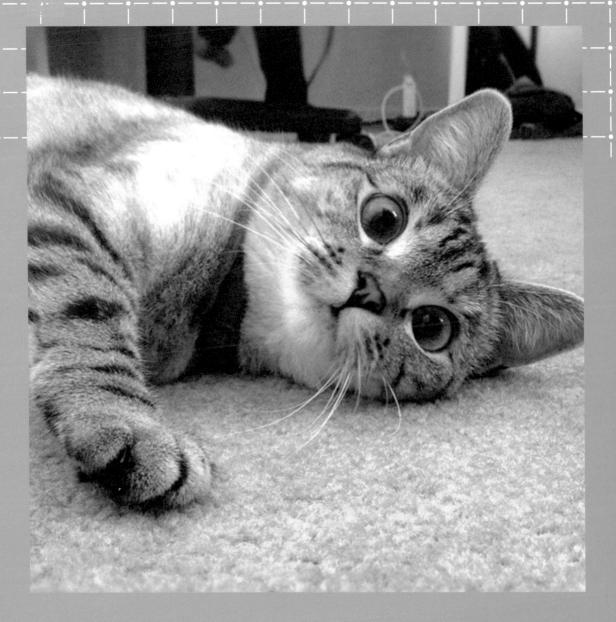

經歷過破碎的「完美」才是真實的、長久的，

它其實更應該是一種平衡。

做一隻幸福的貓，不好嗎？

對感情的態度是，

如果喜歡的人剛好也向我走來，

那麼我會迎上去。

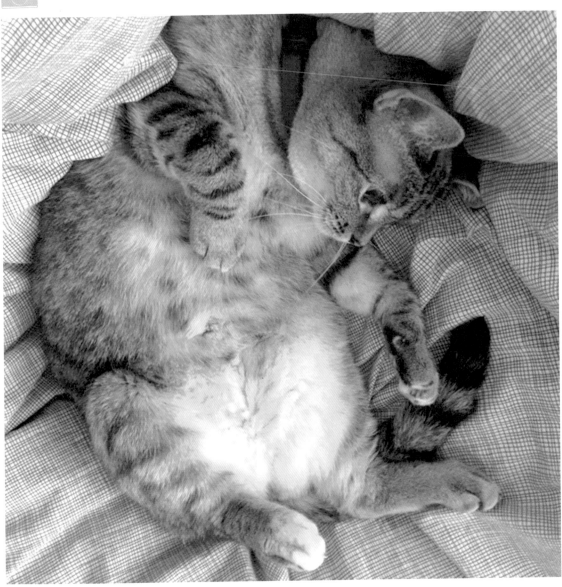

Why they always want to live in villas?

My quilt is also warm, clean and comfortable.

Maybe they don't understand where my heart settles down is my hometown.

真誠 熱忱 簡單 相信

生活就是一場又一場追逐，

並且要樂此不疲。

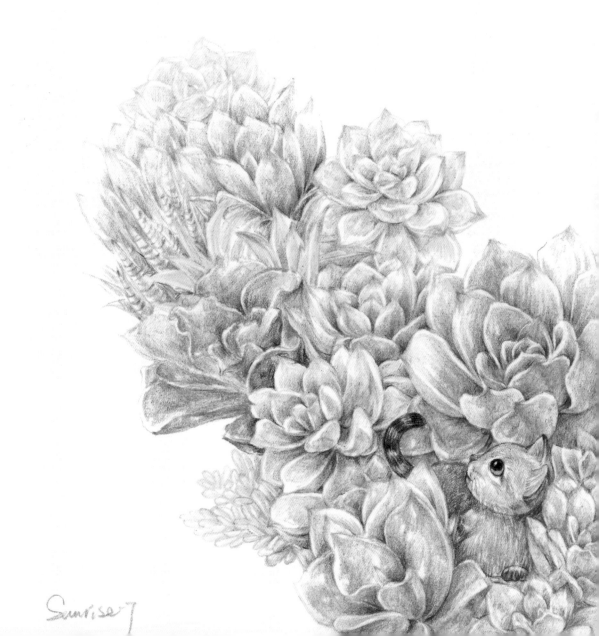

Sunrise 7

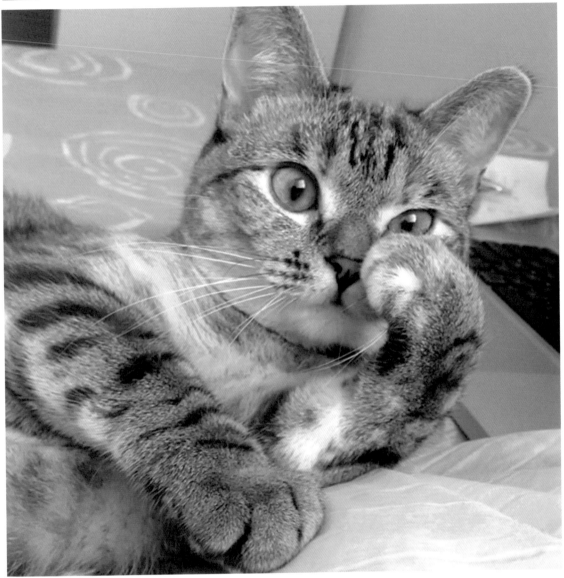

To eat or not to eat?

It's a question.

遺憾是件好事，至少心裡沒有了恨。

我戀戀不捨地看著街角那隻閃過的黑貓，在心裡默念道，愛過。

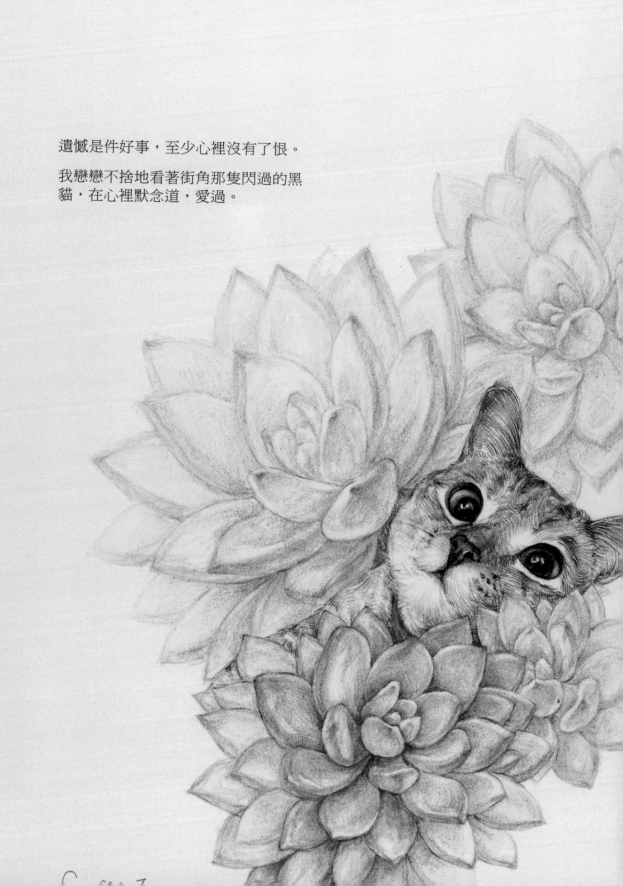

O. 喵的靜夜思

藍色的被子像海洋一樣包裹著 Nala，畫的時候注意區分主次，雖然藍色很搶眼，但作為背景，它在畫面上的存在感不能超越了 Nala。

夜深人靜，才想起的貓，
一定是你白天不讓自己想的那個，
深藍色的被子像海水般包裹，
我終于停止思考沉沉睡去。

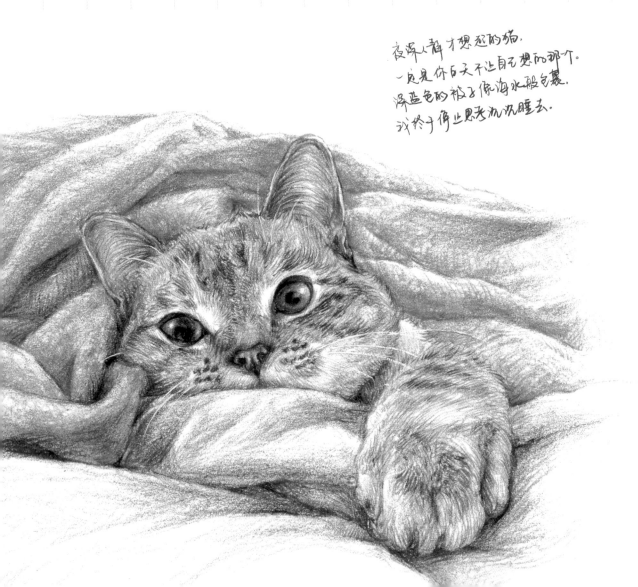

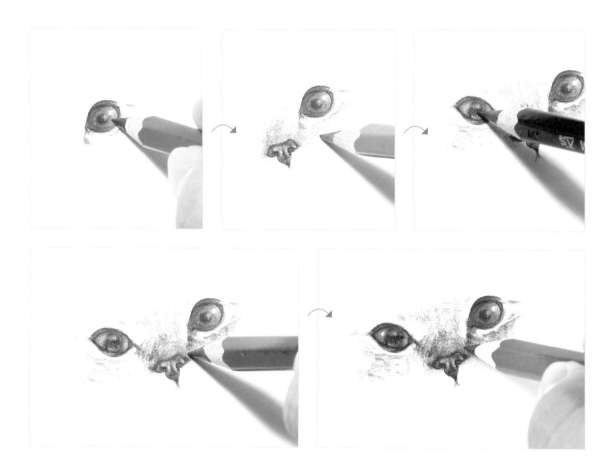

A 這個練習中，畫面中心的 Nala 占的面積比其他練習中的要小。動筆前，先在腦海中預估下畫面的佈局，或在其他的廢紙上，簡單地畫出來，心中有數後，再動筆。

499　480　483　478　445

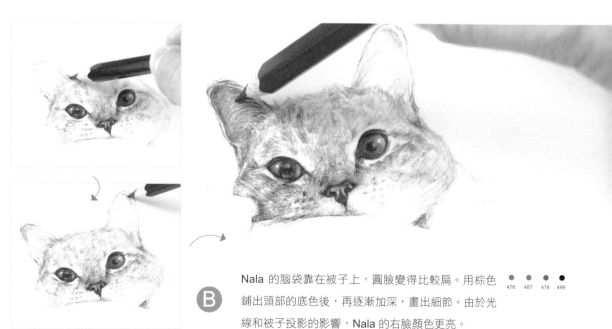

B Nala 的腦袋靠在被子上，圓臉變得比較扁。用棕色
鋪出頭部的底色後，再逐漸加深，畫出細節。由於光
線和被子投影的影響，Nala 的右臉顏色更亮。

476　487　478　499

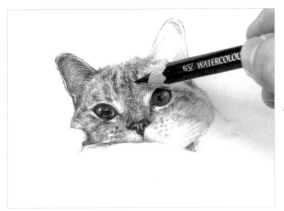
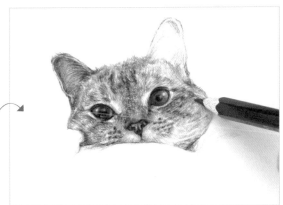
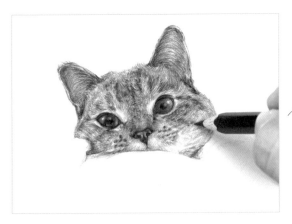

C 專注地刻畫 Nala 臉部，在之前的基礎上，為牠的額頭、臉頰加上花紋，塗出黃色的鼻樑和深肉色的耳朵。雖然彩色鉛筆不能像水彩那樣快速調出自己想要的顏色，但通過一層層的疊色，也能產生新的顏色變化，而且新的顏色更厚實，能很方便地表現毛髮質感。

● ● ● ●
499 480 476 487

D

接著畫 Nala 的肩膀和爪子，並同步畫出 Nala 臉前的被子外形。畫貓爪時，抓住貓掌上的大關節位置，因為貓掌是圍繞著關節活動，所以關節處的毛髮變化是最明顯的。處理肩膀時，由於它的位置較後面，所以顏色用得更重。

● ●
499 480

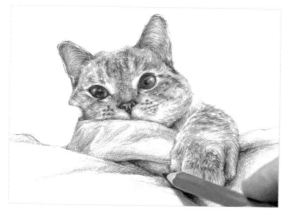

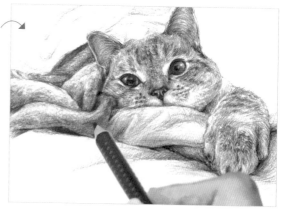

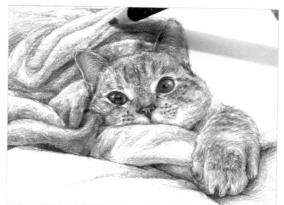

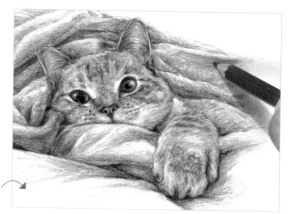

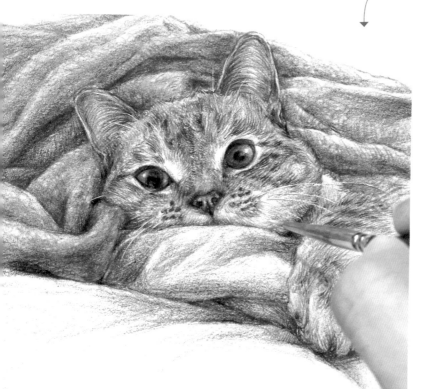

E

Nala 基本畫完後，開始畫牠身邊的織物。從淺色開始，圍繞 Nala 爪子壓出來的褶皺來繪製。接著畫藍色的被子，簡單勾出被子上的大褶皺後，就可以從近往遠上色了。按照近實遠虛的規律，Nala 臉前的被子轉折出顏色變化更明顯，投影和暗面顏色更重，細節更豐富，而 Nala 身後的被子只需簡單地畫出轉折和顏色的變化。過程中，為了表現棉織品柔軟、溫和的特點，鉛筆的筆尖無需很尖銳。處理被子的最後，用湖藍色在畫好的被子上淺淺地罩上一層顏色，避免被子因為細節太多，搶了 Nala 的風頭。

480　445　447　444

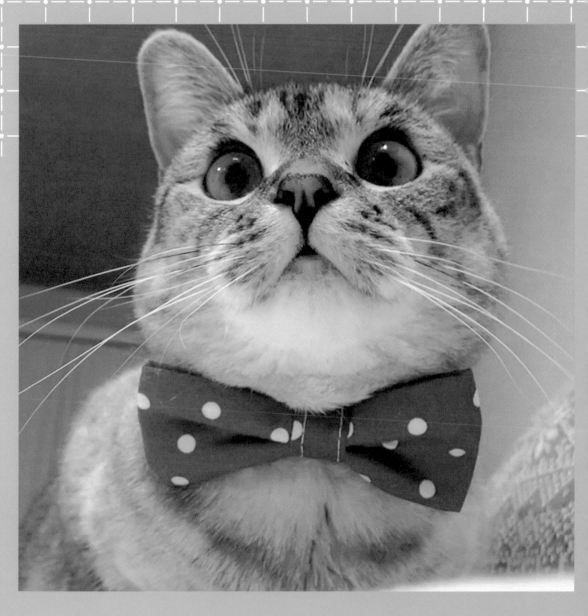

成長會幫你把偶像的光環敲碎。

那些迷戀過的氣質，瘋狂過的旋律，如煙消散。

留下一個面目可親，有瑕疵的，老朋友而已。

逐漸熨帖的心情和沉靜到乏味的自己，終究是長大了啊！

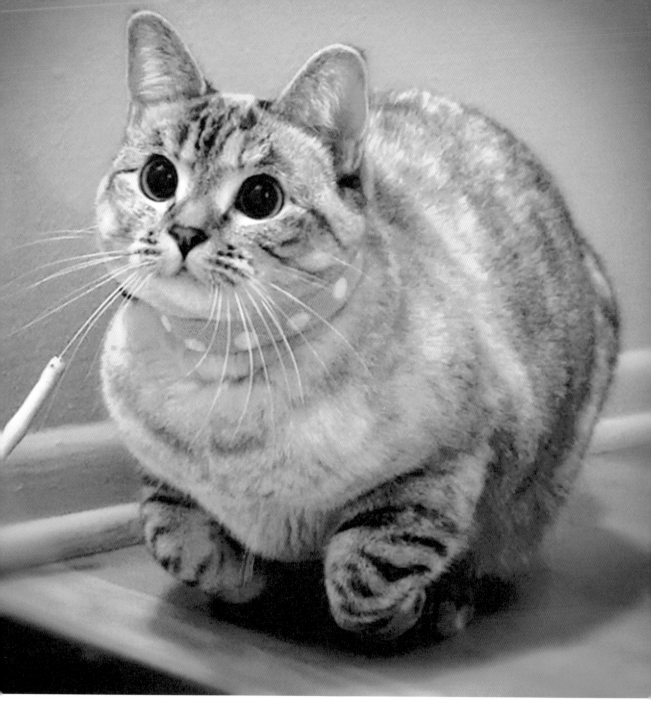

When I swelled, the world is small.

Behind every over-exaggerated emotion lies a over-emphasized myself.

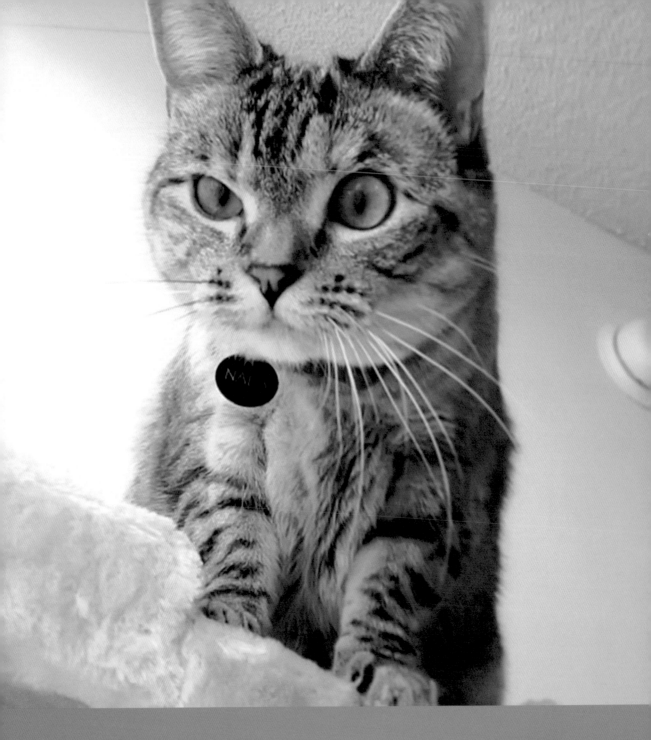

I' m not fat!

I am just a little⋯⋯fluffy.

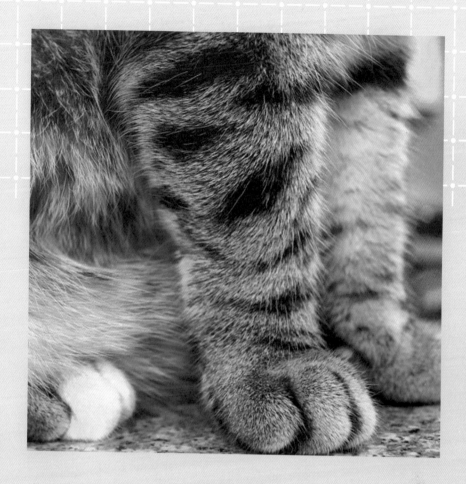

當我損了你一句，你會笑著給我一拳。

童年的小夥伴，你們都去哪兒了呀？

什麼時候在陽光下，再玩一次木頭人好嗎？

一二三，木頭人，不許動。

歲月尚好，微風拂動。

P. 木頭喵不動

Nala 躺在地板上，眼睛專心地看著一個地方，爪子一直保持同一個動作，呆呆的好像木頭人。與其他的圖不同，這個練習的視角更低，Nala 與地面接觸的部分形成一條直線，整體看上去就像一個倒下的梯形。後續練習中，大家可以試試從各種不同的視角來畫 Nala，出來的作品一定會很有意思。

如果是在起步階段，畫面上的顏色淺，我們可以用橡皮擦擦去。而畫到中後期的深入刻畫階段，畫面顏色已經非常深時，就幾乎沒辦法擦掉了，此時再塗改將會非常困難。所以畫彩鉛對形准的要求比較高，塗改一般只出現在勾形的階段，上色基本都是一氣呵成的。如果你擔心會出錯，可以先用彩色鉛筆輕輕勾形，畫好了再上色。

提供一個小技巧：當小面積畫錯時，用白色的櫻花高光筆輕輕地塗上去（切記避免大面積塗白，那樣紙張會非常髒，而且很難看），等顏色乾了之後，再用需要的顏色小心覆蓋。此時顏色只能塗一層，而且力度要輕——因為高光筆的質地很像修正液，彩色鉛筆如果用力地塗上去，底色會翻出來。

一二三，木头人，不许动。
岁月尚好，微风拂沙。

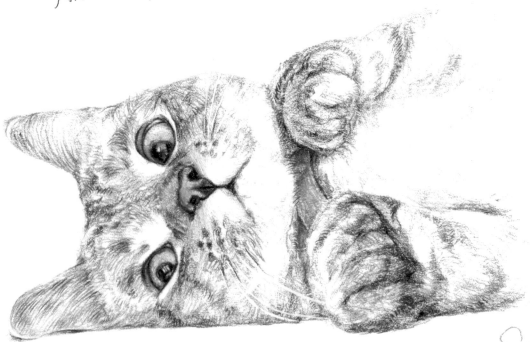

Sunrise-7

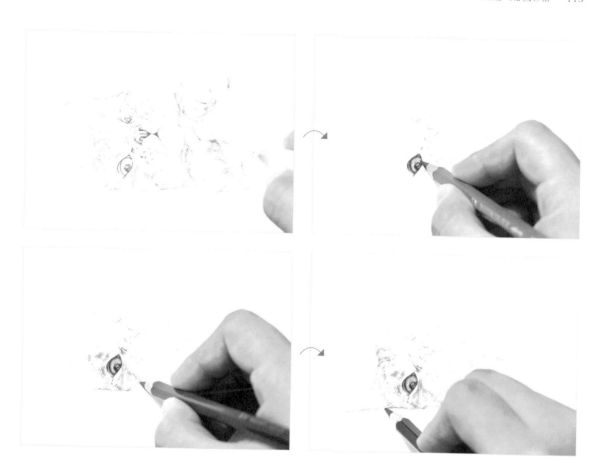

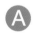

這是我第一次畫側躺的角度，由於沒有太大的把握一次畫好輪廓，所以我選擇用好擦的自動鉛筆先畫出 Nala 輪廓再上色。打形的過程中須控制好用筆力度，畫出來的線條只為接下來上色做出示意就可以，避免塗改後在紙上留下明顯的痕跡。畫完後，從眼睛開始上色。提示一個小細節，在這個角度下，Nala 的內眼瞼（第三層眼瞼）是可以被看到的，同時上眼瞼的厚度也變得十分明顯。

445　499　480　487

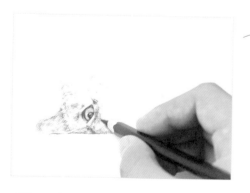

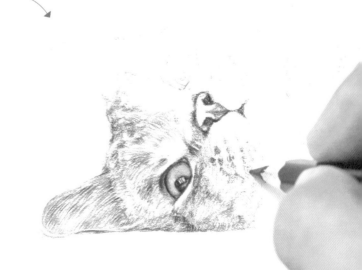

B 由下向上繼續畫 Nala 的臉部。由於和地面接觸，Nala 的臉頰壓成了平面，Nala 臉頰上的毛髮走向也會受到影響。

499　480

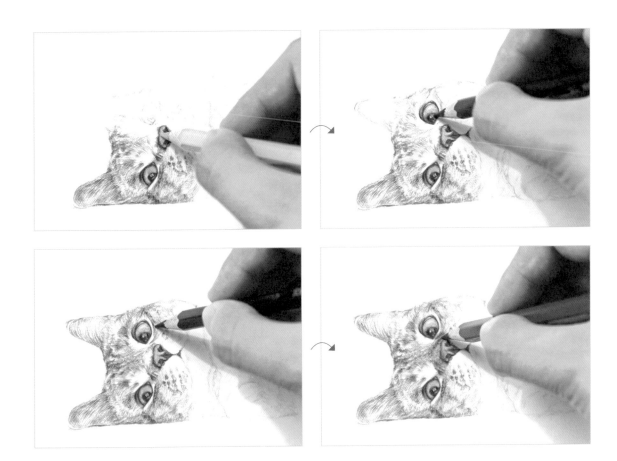

C 用粉色鉛筆鋪出鼻頭的底色後，開始畫貓臉。上半部分貓臉的整體顏色略微弱於下半部分，畫到臉頰的邊緣時，用筆可以更輕，更模糊，來表現「遠虛」的感覺。接著用棕黃色加強貓咪的鼻樑和鼻頭，疊色後產生的新顏色比直接用近似顏色鉛筆塗出來的色塊看上去更結實。

432　480　445　478　409

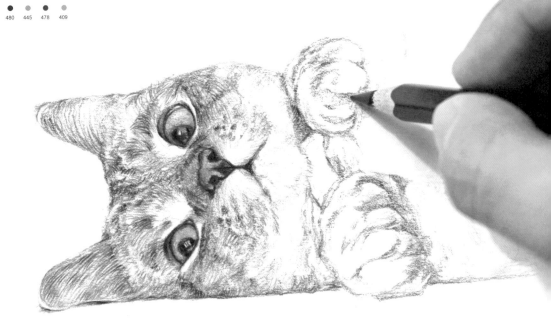

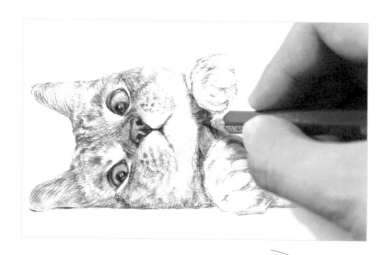

a. 用黑色鉛筆整體畫出 Nala 脖頸和前爪上的暗面和投影，表現牠的結構，避免後續畫毛髮時迷失在毛髮的紋理中。接著再用淺紫色畫出項圈的底色，用深紫色和紫紅色畫出貓爪、貓頸在項圈上的投影。紫紅色的項圈雖然沒有圖案，但也有自身獨特的質感，上色時要抓住特點。

b. 集中精力來刻畫 Nala 伸出來的爪子，沿著之前畫出的結構進行深入，貓掌上每一個指頭都有著明顯的轉折，貓掌還在前臂上有投影，畫的時候注意這些特點。

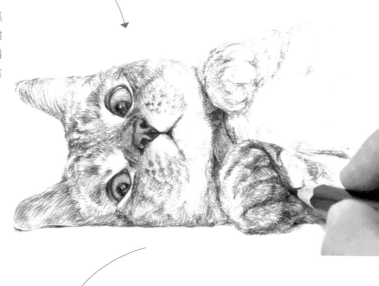

c. 收進去的貓爪不需要畫得那麼細緻，表現出結構和大致顏色就已經足夠，透過虛實的對比，拉出前後的空間感。

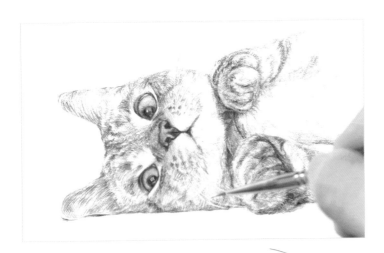

d. 用白色的水粉（或丙烯）顏料勾出 Nala 的白鬍子，下方的鬍子壓在地面上，略微傾斜，畫的時候不要超過地平線。

480　499　434

e. 用削尖的黑色鉛筆勾出鬍子在臉頰上的影子，讓 Nala 的鬍子更顯立體。

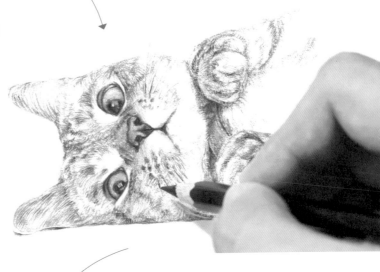

f. 接著用黑色加強 Nala 五官中深色的細節，如眼珠的明暗交界線、鼻孔等，確保畫面上該深下去的地方顏色夠深。最後，一定要檢查畫面，看看有無疏漏的地方。

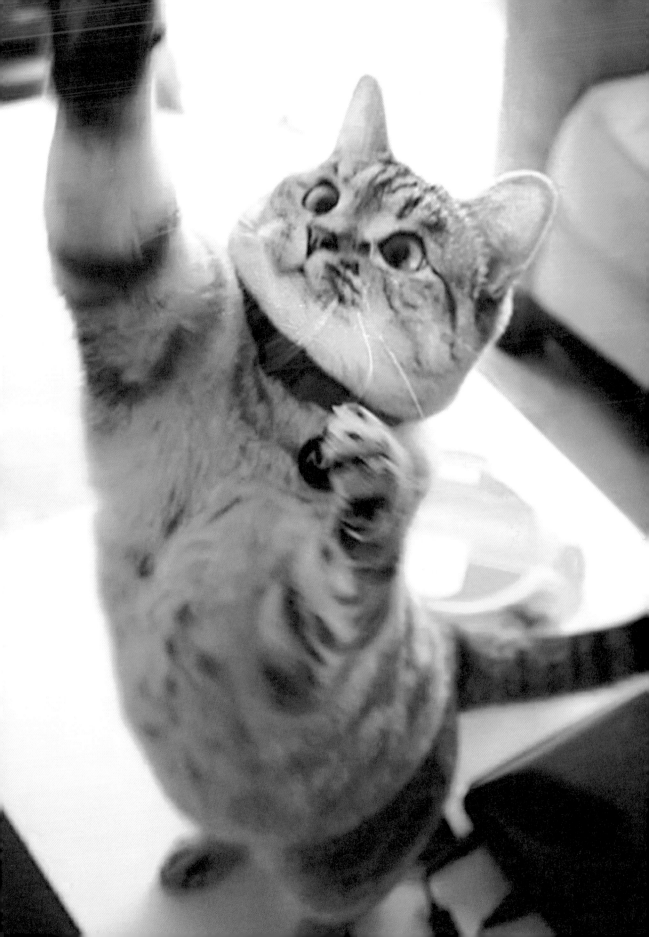

You are often different from others. Don't worry. Set your own pace.

Love yourself, and enjoy being different.

One day, the world will make way for you.

Being a maverick cat feels so good!

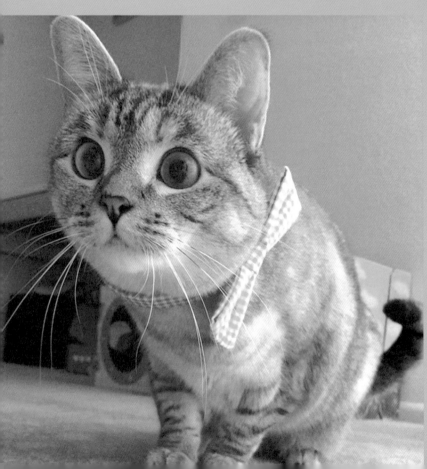

真搞不懂主人為什麼熱
衷收集讚呢？

普通朋友會為你的深刻
點讚，

懂的人會說：來和我說
說吧，你怎麼了？

那個……我想問一下，
集滿 32 個讚可以換超豪
華烤魚套餐嗎？

Q. 請注意我純潔地小眼神

剛睡醒的 Nala 精力充沛，呆萌、無辜的眼神讓照片對面的我看了之後瞬間精力充沛。

比起其他表情，此時 Nala 的五官只比平常有小幅度的變化——眼睛更圓，更通透，嘴巴略微張開，臉也畫得更肉。

如何利用對五官的細微調整來影響描繪物體的氣質和神態變化，這個問題值得大家細細揣摩。

很久以前，或是了飛說過的路，
況不起那時的心情．
也就似乎忘記了多的語（未能
所嗎了吧！

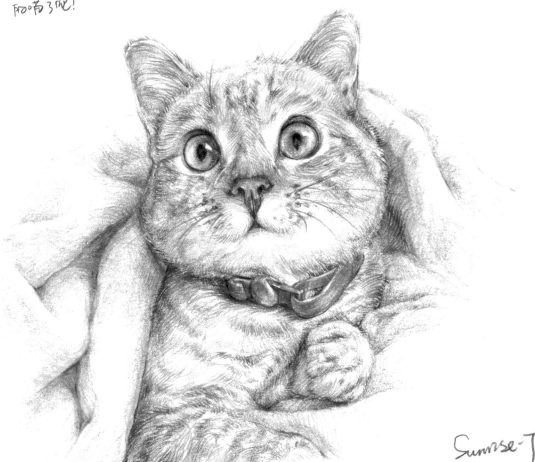

Sunrise-J

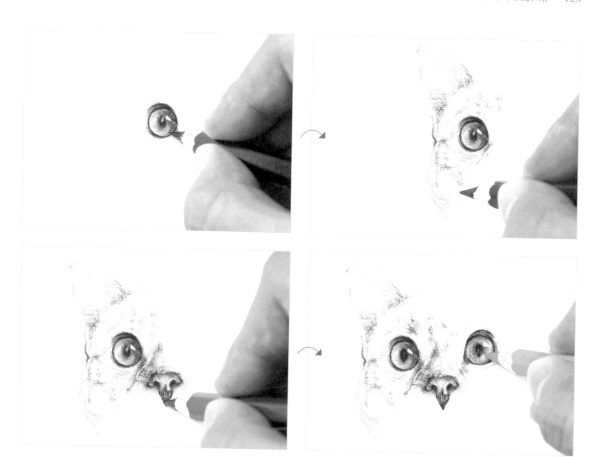

A 　在充足的光線下，Nala 的眼睛如同玻璃珠一樣通透。此時 Nala 的瞳孔變小，眼白面積加大，顏色也更偏綠。畫眼睛時，除了輪廓比平常更遠，上色時，也是眼瞼、瞳孔、眼白同時進行。眼球上的高光是表現透明感的祕密武器，上色過程中注意保持高光區域的乾淨。

499　480　487　447　461

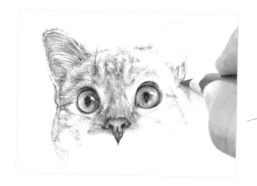

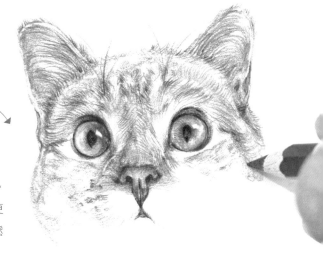

B 　由淺到深按照毛髮生長方向來勾勒 Nala 毛髮。畫到臉頰時，使用的線條可以更輕柔，筆觸可以更模糊，來表現軟呼呼、肉嘟嘟的臉頰上毛髮的蓬鬆感。而畫到眼眶、鼻樑等骨骼上很少肉的部位時，可以透過清晰和有力度的線條表現出骨骼的影響。

480　476　487　499　483

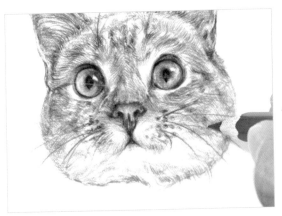

C 繼續深入 Nala 臉部的繪製，用各種短線條表現出短毛貓的皮毛。完成後，用紫紅色系的彩色鉛筆畫出頸部可調鬆緊的項圈。項圈鎖釦件的造型要畫清晰，項圈上的轉折和起伏的層次用玫紅、紫色系的彩色鉛筆「多次多層」的上色方式來表現，項圈邊緣轉折處的受光面採用留白的方式處理高光，增加項圈的細節，讓它的立體感更加明確。

●　●　●
476　434　437

D 接著畫出 Nala 的身體。受透視的影響，Nala 的前爪大小畫出來並不一樣，伸出來的貓爪離我們的視線更近，所以尺寸更大，受到的光線也更強，顏色也更淺。為 Nala 鋪上顏色後，開始用藍色、綠色畫周圍的織物。上色過程中，別只塗織物，也要考慮織物投影對 Nala 的影響，同步推進整個畫面。

●　●　●　●
483　449　467　461

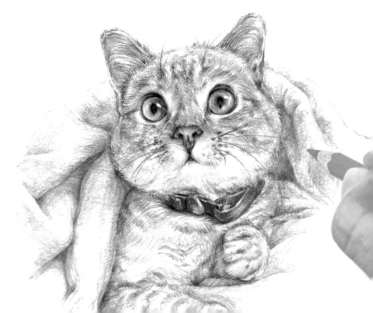

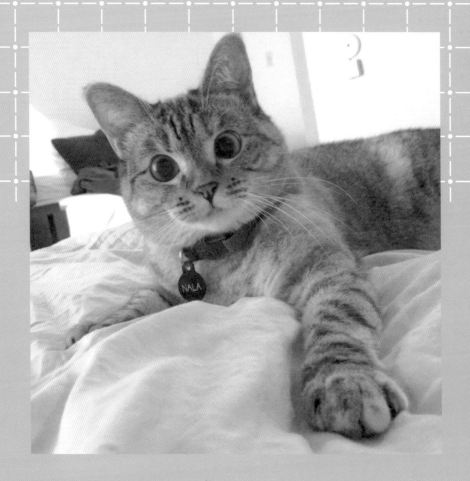

做一個有想法並積極行動的貓。

努力著的每一天都是好日子。

無論如何，都要按照自己喜歡的方式生活。

快樂的原則是，要麼去做，要麼不想。

不抓老鼠的時候，就睡個懶覺吧！

這被窩簡直是人間天堂，

軟軟的，香香的，暖暖的，

充滿了陽光的味道。

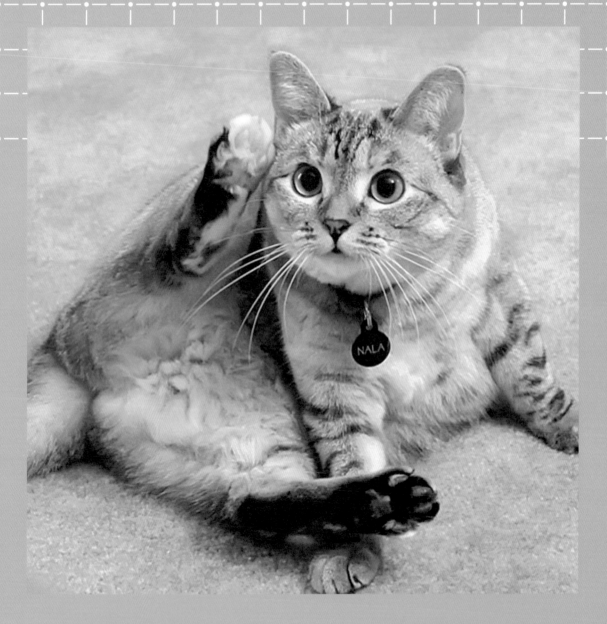

To live colorfully, not hastily.

If you hurry to finish your life task, you are more likely to miss the enjoyable details.

I appreciate every single piece of grilled fish and enjoy every single taste of the delicious meal.

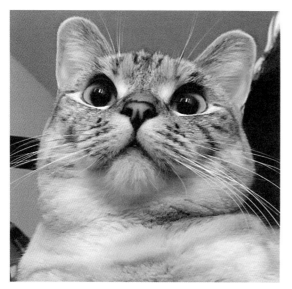
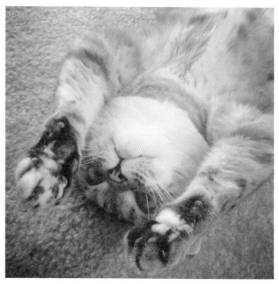
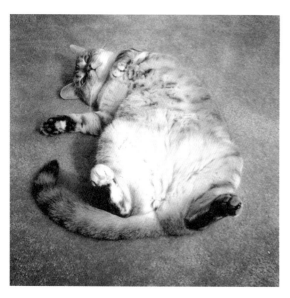
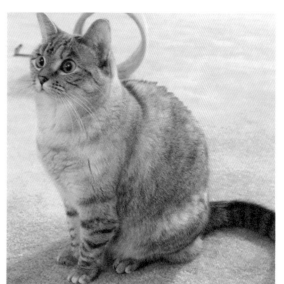

不要在別人依賴你之前產生依賴，

把心先交出去就有被落空的危險，

一旦有了依賴，就有了思念，

一旦思念被阻隔，就有了憂傷，

一旦憂傷蔓延，就多了一個喜怒無常的笨蛋。

R. 愜意的生活

在仰視的角度中，Nala 的五官的大小、形狀和位置都受透視的影響產生較大的變化——鼻子和嘴更大，眼睛和鼻子的位置幾乎在一條中心線上，額頭變窄，耳朵也比正視時看著小。

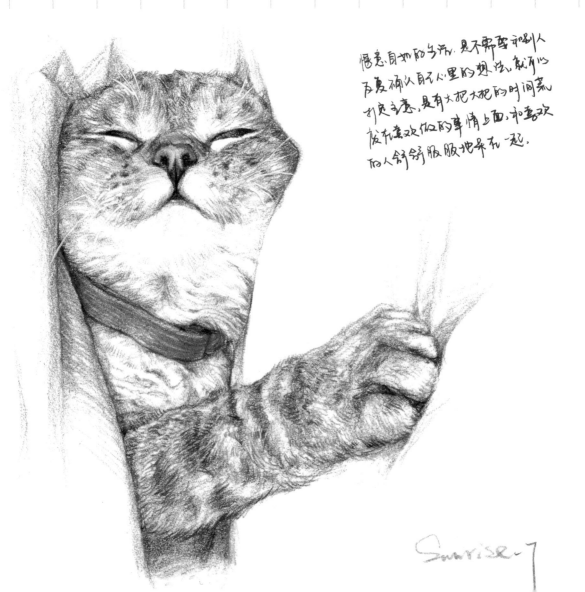

愜意自如的生活，是不需要和別人反复確認自己心里的想法，就可以打定主意，是有大把大把的時間花發在喜欢做的事情上面，和喜欢的人舒舒服服地呆在一起。

Sunrise-7

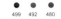

A　受到織物遮擋的影響，Nala 的臉部四周不再圓潤。還是從眼睛起，逐步畫出 Nala 的五官。受略微仰視的影響，Nala 五官的位置更緊湊，嘴變得更大，額頭也更短。淺淺地勾出臉部輪廓，為接下來的深入做好準備。

499　492　480

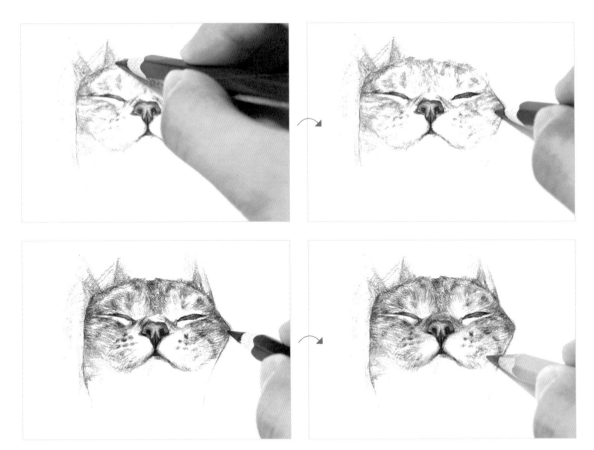

B　Nala 的耳朵被織物擠壓得幾乎看不出來，只需簡單示意就好。為了突出 Nala，我們把織物的顏色和細節進行弱化，用顏色差異、細節差異來襯托主體的 Nala，織物顏色實際上沒有那麼淺。

499　480　409

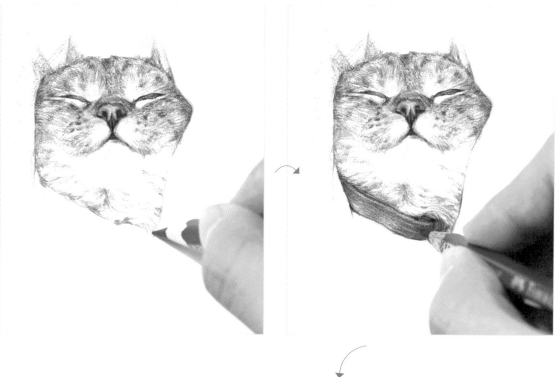

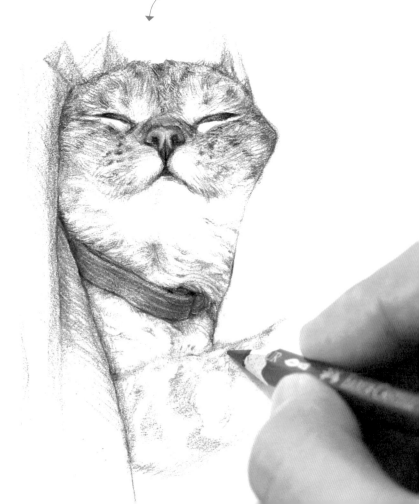

Ⓒ

躺著時，Nala 脖子的毛髮由下巴
向四周散開。我們沿著項圈的邊
緣畫出牠的毛髮後，再畫出紫紅
色的項圈。最後，加深項圈上下
的毛髮，表現出項圈在 Nala 脖子
上的投影。繼續深入刻畫織物的
暗面，加深織物在 Nala 身上的投
影，拉開畫面的層次感。

● ● ●
476　434　492

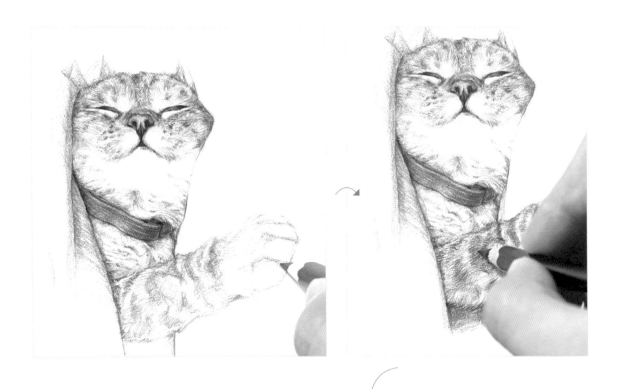

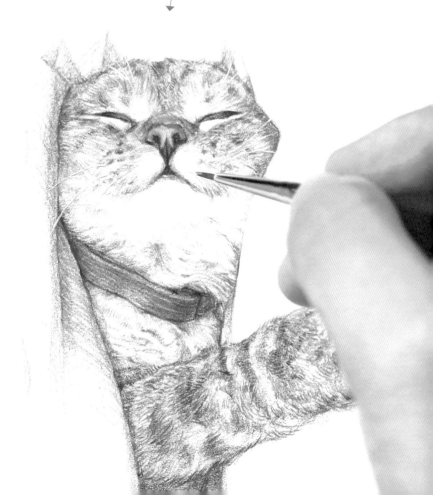

D

由於 Nala 伸出的貓爪離視線更
近,按近大遠小的規律,貓爪將
比正常比例顯得更大。用棕色淺
淺地鋪出 Nala 胸毛和爪子的底
色,再用尖細的鉛筆一層層地畫
出爪子皮毛的花紋。畫完後,再
仔細調整畫面,看看 Nala 和織物
是否有足夠的區分程度,畫面層
次是否清晰等。最後,勾出 Nala
的鬍子和眉毛。

● ●
499 476

Don't worry about what has not happened yet.
For example, I only think about what to eat, TODAY.

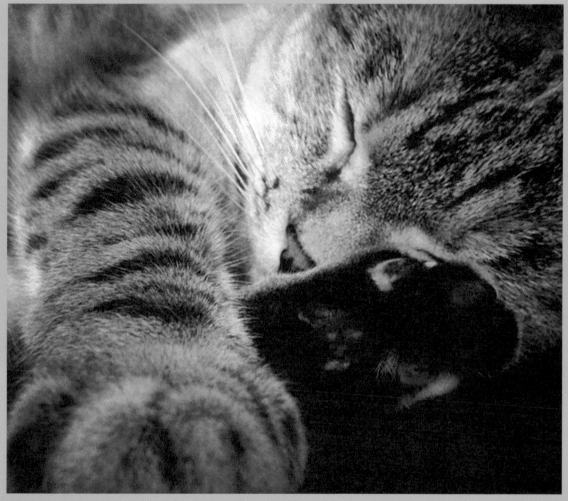

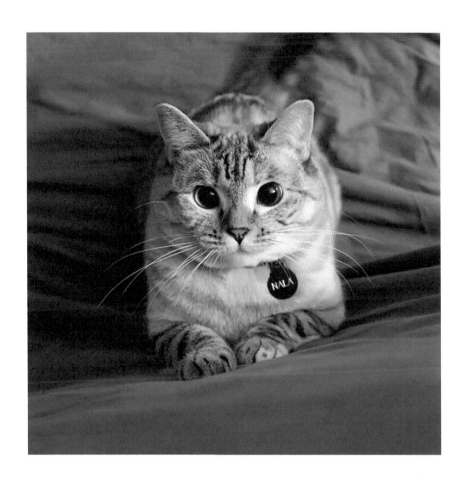

目前來看，我並沒有變成一隻十全十美的貓。

不過沒關係，天生麗質難自棄。

那些尚未達成的一切，只要在路上，就都不是浪費。

Part. 3

婀 Na 多姿

舉手投足間透露著憨態可掬，與
多肉共舞，於無人處怡然自得。
在這裡，描摹千姿百態的 Nala。
享受參差多態的手繪樂趣。

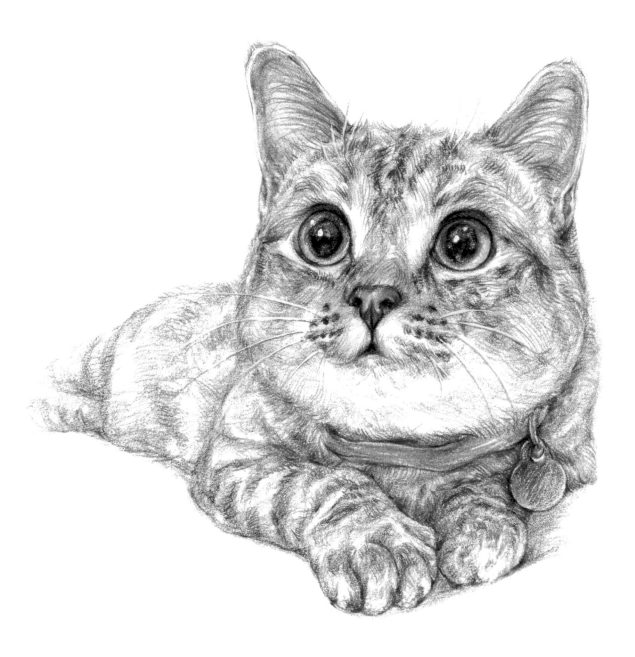

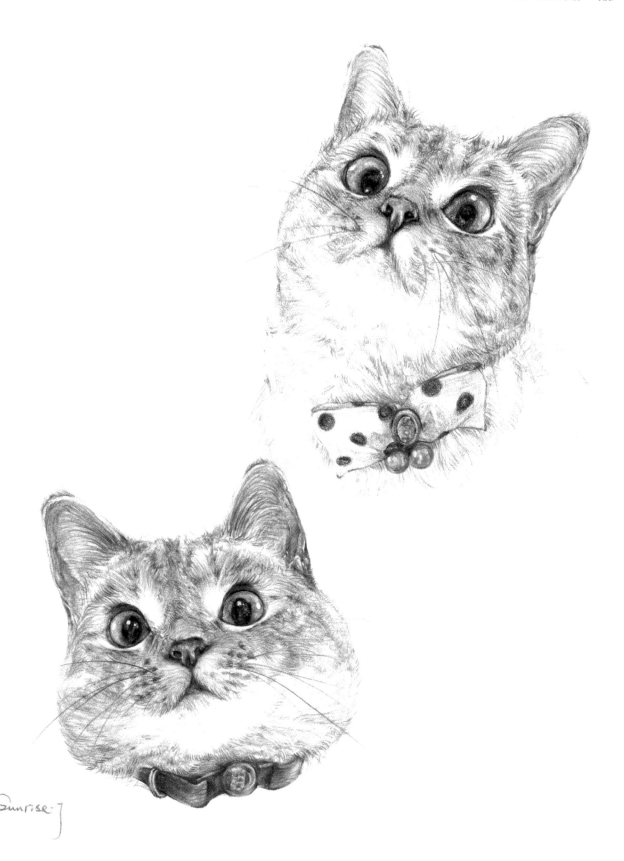

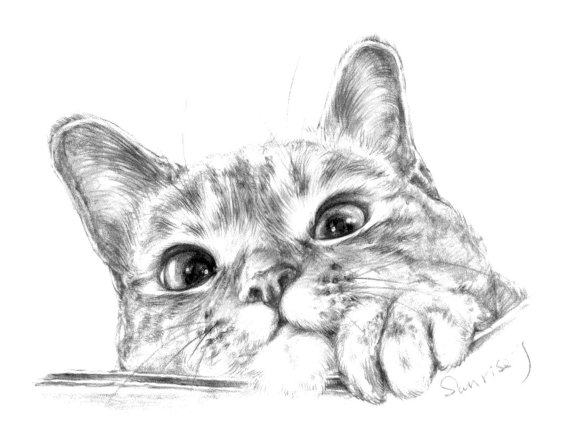

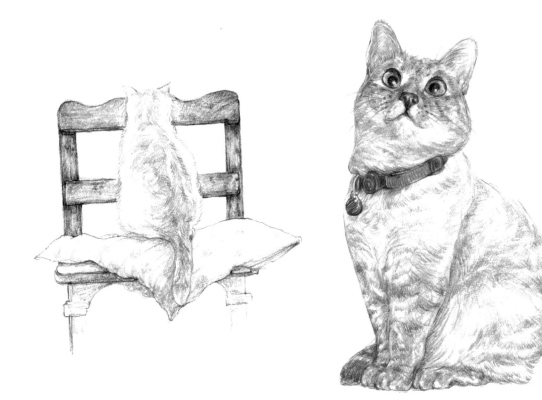

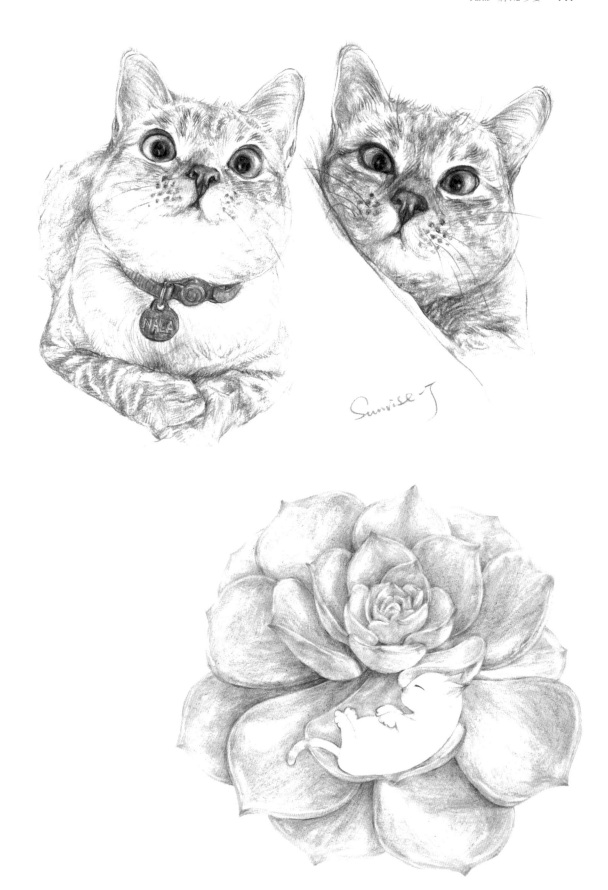

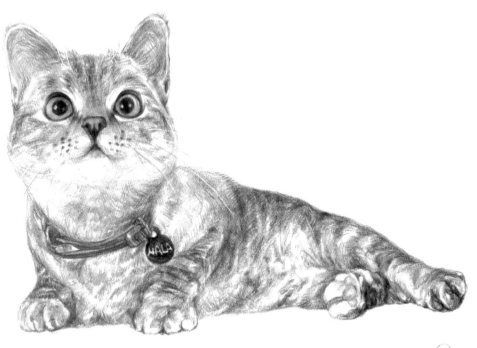

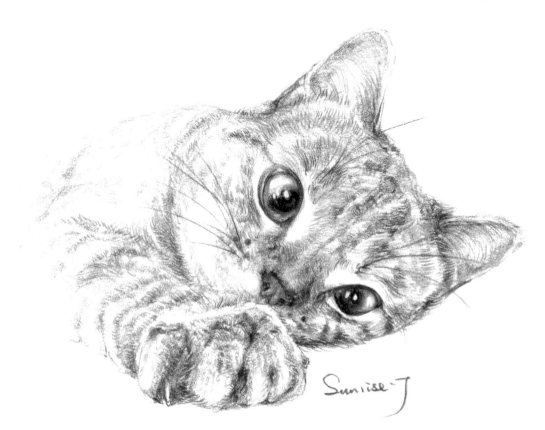

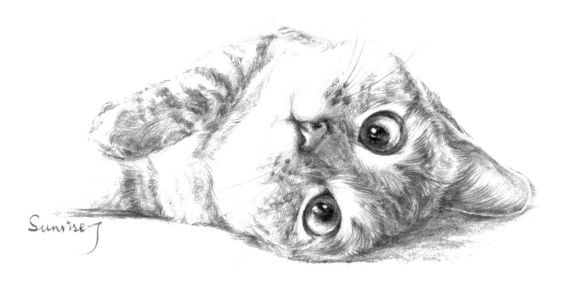

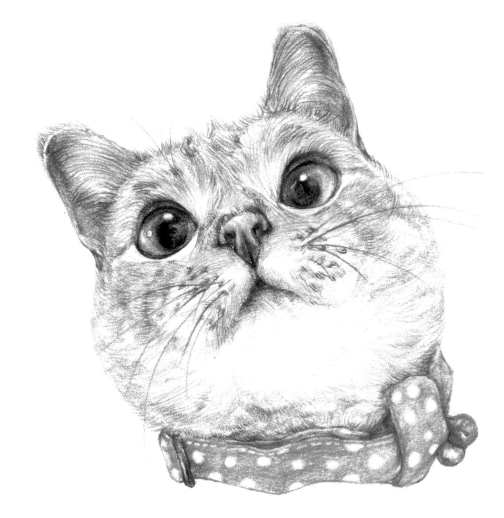

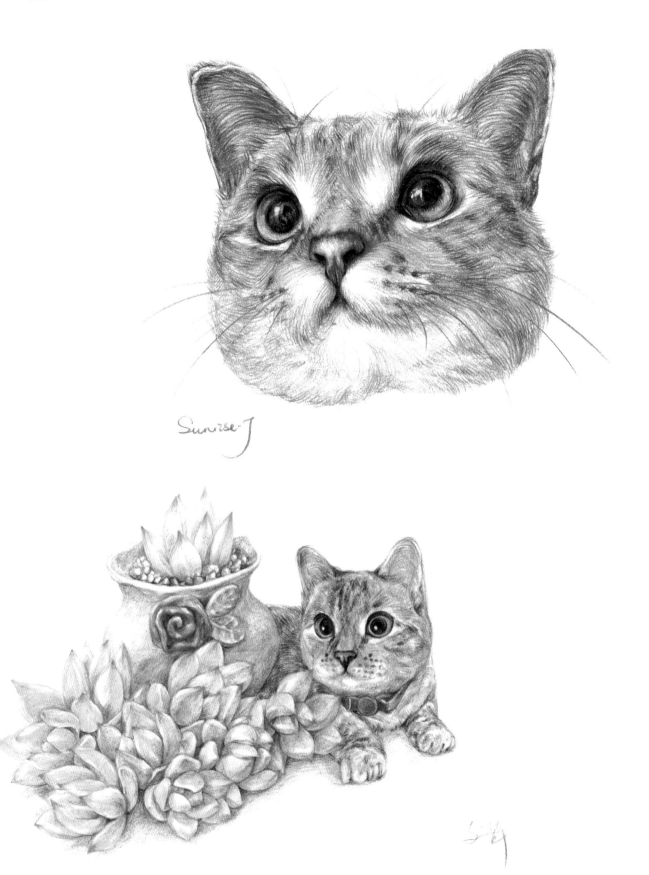

Sunrise-J

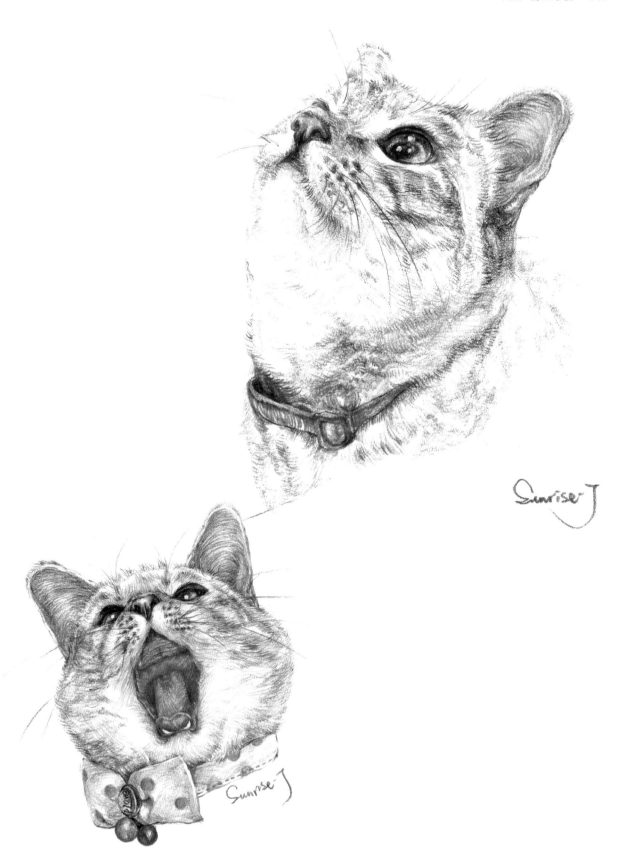

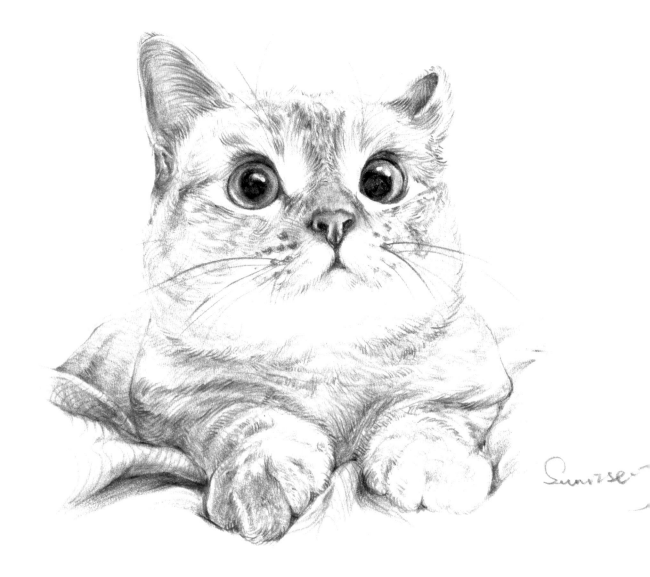

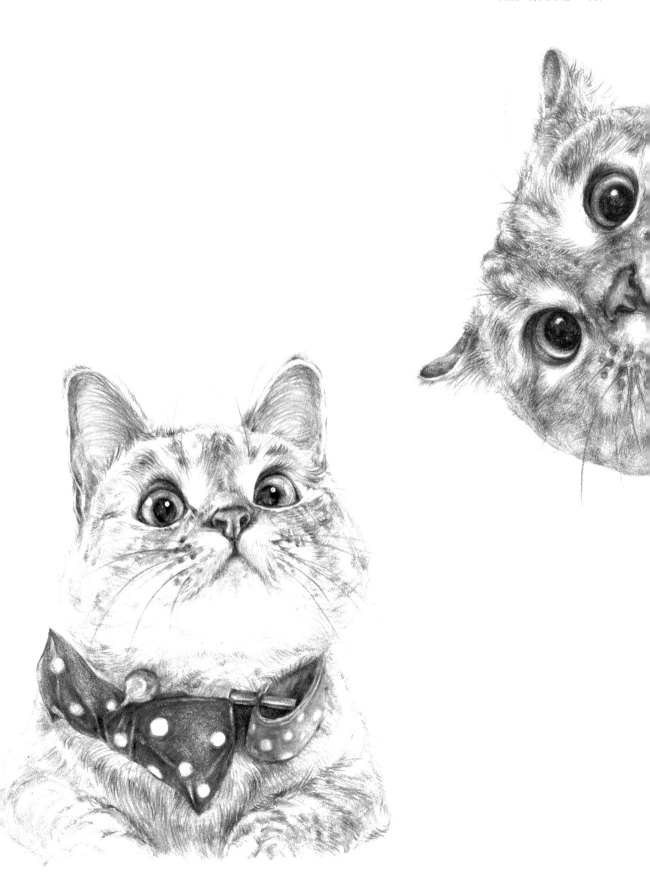

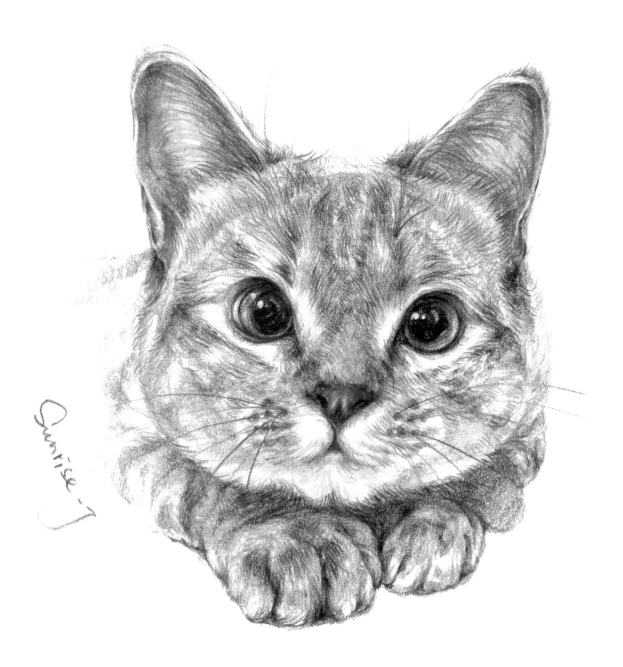

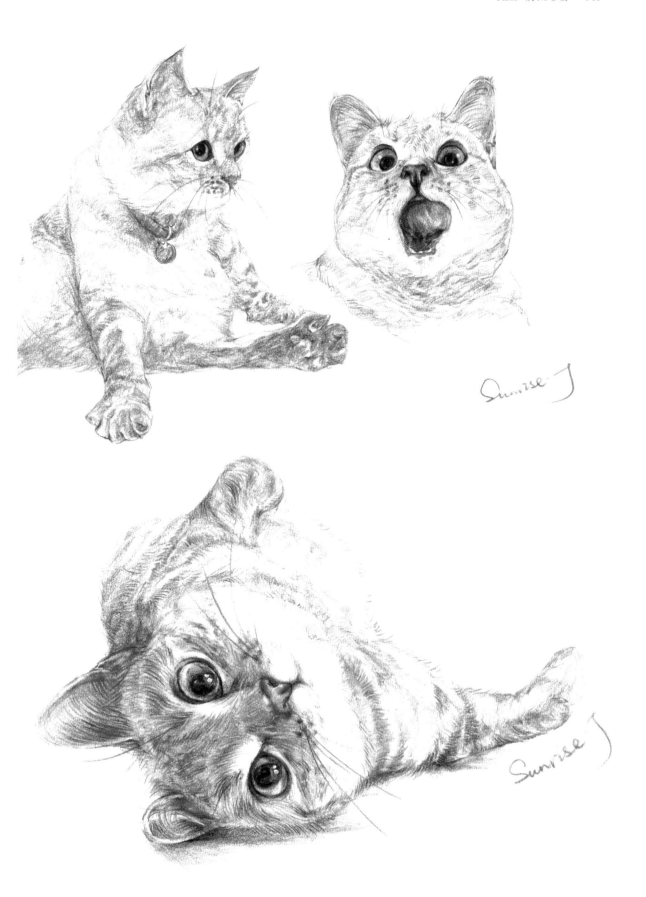

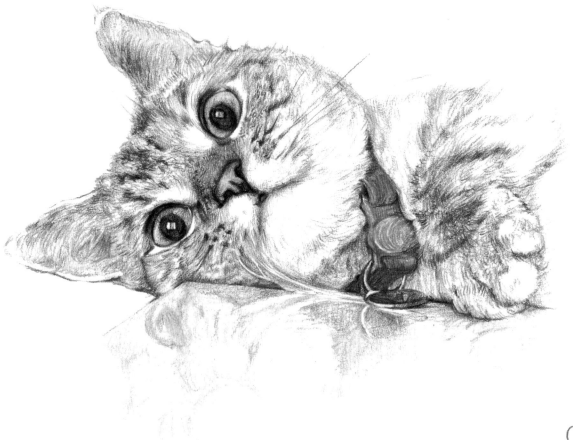

NaLaCat
AnyWAy

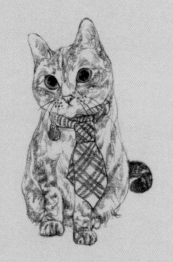

編繪本書最讓我難忘的是去年夏天，在繪製技法分享這個章節時，由於作畫過程經常會因拍步驟圖而被打斷，一幅畫很難順利地完成，甚至因為不習慣邊畫邊停反覆拍攝而導致中暑，但最終我還是咬牙堅持下來。現在繪畫已經成為了我的工作，雖然有時趕稿到深夜非常的累，但每畫完一張圖所帶來的成就感卻能讓我開心很久，我深深喜愛現在所做的事情。

在此要感謝許多朋友，正是大家的支持和幫助，才使得本書能夠順利出版，感謝 Nala 主人 Varisiri 女士讓我能如願繪製 Nala，感謝湖北美術出版社給予寶貴的出版機會，感謝熬路主編對本書的編輯與設計工作所付出的辛苦努力，並在繪畫過程中所給予的精心指導，還有在編繪過程中一直真誠幫助我的彭晨希、侯雯、陳欣然、姚淑媚，也包括正在讀這本書的你們！

最後，希望大家能對本書多提寶貴意見，再次感謝大家！

SUNRISE-J 文靜

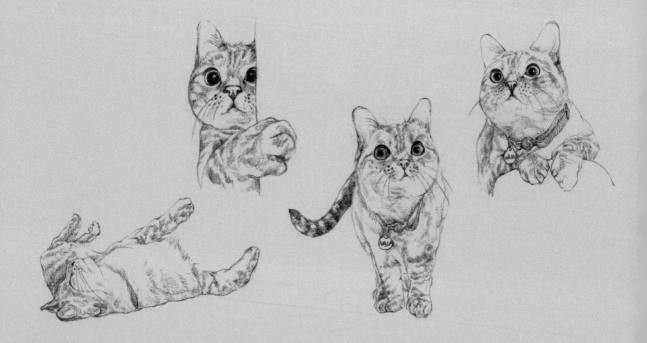

國家圖書館出版品預行編目（CIP）資料

I am Nala 百萬人氣貓與插畫家的浪漫邂逅，教
你精湛的繪貓技法。/ 文靜作. -- 初版. -- 臺北市：
信實文化行銷, 2015.01
面；　公分
ISBN 978-986-5767-48-8（平裝）

1. 鉛筆畫　2. 動物畫　3. 繪畫技法

948.2 103025200

What' s Art

I am Nala

百萬人氣貓與插畫家的浪漫邂逅，
教你精湛的繪貓技法。

作者　　　文　靜
總編輯　　許汝紘
副總編輯　楊文玄
編輯　　　黃暐婷
美術編輯　楊詠棠
行銷企劃　陳威佑
發行　　　許麗雪
出版　　　信實文化行銷有限公司
地址　　　台北市大安區忠孝東路四段 341 號 11 樓之三
電話　　　（02）2740-3939
傳真　　　（02）2777-1413
網址　　　www.whats.com.tw
E-Mail　　service@whats.com.tw
Facebook　https://www.facebook.com/whats.com.tw
劃撥帳號　50040687 信實文化行銷有限公司

印刷　　　上海印刷廠股份有限公司
地址　　　新北市土城區大暖路 71 號
電話　　　（02）2269-7921

總經銷　　高見文化行銷股份有限公司
地址　　　新北市樹林區佳園路二段 70-1 號
電話　　　（02）2668-9005

原著作名：《NALA貓的彩鉛國》

2015 年 1 月 初版
定價　新台幣 360 元

更多書籍介紹、活動訊息，請上網輸入關鍵字　華滋出版　搜尋

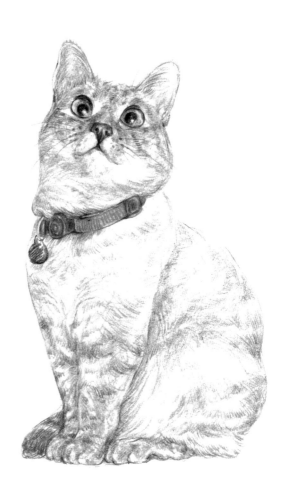

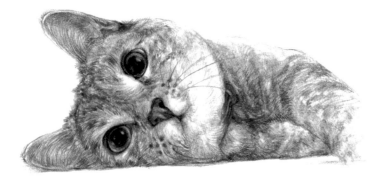